LOCUS

LOCUS

獻給

2007年
一起跑江湖的
雲門手足

國家圖書館出版品預行編目（CIP）資料

跟雲門去流浪 ／ 林懷民 作. -- 二版.
-- 臺北市：大塊文化，2019.10
面； 公分. --（tone；15）
ISBN 978-986-5406-06-6（平裝）

1. 舞蹈　2. 表演藝術團體　3. 通俗作品

976.933　　　　　108013264

tone 15　跟雲門去流浪　作者：林懷民　責任編輯：李惠貞（初版）、林盈志（二版）
美術設計：謝富智（初版）、何萍萍（二版）　封面設計：林育鋒（二版）　內頁插圖：Rae　校對：呂佳眞
出版者：大塊文化出版股份有限公司　台北市 105 南京東路四段 25 號 11 樓　www.locuspublishing.com
讀者服務專線：0800-006689　TEL：（02）87123898　FAX：（02）87123897
郵撥帳號：18955675　戶名：大塊文化出版股份有限公司　法律顧問：董安丹律師、顧慕堯律師
總經銷：大和書報圖書股份有限公司　地址：新北市新莊區五工五路 2 號
TEL：（02）8990-2588（代表號）　FAX：（02）2290-1658
二版一刷：2019 年 10 月　二版二刷：2019 年 10 月
定價：新台幣 380 元　ISBN：978-986-5406-06-6　All rights reserved. Printed in Taiwan.

跟雲門去流浪　林懷民

目錄

6 序

2007.5.19 → 5.24
台北→澳洲雪梨

10 月亮碎片裡舞狂草

12 雪梨歌劇院

14 蹲下來就自由了

16 硬脖子

18 快跑！快跑！快跑！

2007.5.24 → 6.3
澳洲→德國威士巴登、路易士哈芬

20 乾扁四季豆與芍藥

22 威士巴登國際五月藝術節、
威士巴登黑森州立劇院、路易士哈芬法茲堡劇院

24 舞者像大象

26 不能看肚臍眼跳舞

28 服裝管理　子宜的話

29 坐巴士去跳舞

30 保樹說

32 流浪者之歌

35 遺憾與歉疚

40 掌聲

43 「狂草」的音　沈聖德

44 無我

2007.6.3 → 6.10
德國→俄羅斯莫斯科

48 前進莫斯科

50 莫斯科契珂夫國際戲劇節、墨索維埃劇院

52 黃金災難

58 流浪稻米的故事　盧健英

62 戲要常帶三分生

64 魂魄

66 班門弄斧

70 尊嚴

72 溫柔之必要

75 告別與眷戀

2007.6.10 → 6.17
俄羅斯 → 葡萄牙里斯本

80　看海的日子
84　繁花的猶大
86　辛特拉藝術節、歐加‧卡德佛文化中心
88　對外人的想像
91　花落知多少
93　辛特拉演「水月」
98　五條好漢在一班
104　技術總監／燈光設計　桃叔的話
106　製作經理　李查的話
107　舞台技術指導　駒爺的話
108　舞台監督　大俠的話

2007.6.17 → 6.23
葡萄牙 → 英國倫敦

110　Chinatown 的老虎
111　沙德勒之井
113　沙德勒之井劇院
114　手機與粽子
116　美香往生
117　自己的一把尺
122　「狂草」的紙與墨　陳品秀
123　倫敦 明年見
124　忘不了的畫　張愛玲

2007.6.23 → 7.1
英國 → 西班牙巴塞隆納

128　西班牙水舞
130　Gaudi 在台北
132　高第與聖家堂
134　巴塞隆納葛瑞克藝術節、花市劇院
135　穿黑套裝的女人
139　各部門忙亂有序的日程表
140　所有人員亂七八糟的不同航班
142　希臘劇場的聖獸
145　Olé
150　花市劇院
156　城市與傳奇
160　佛堂

2007.7.1 →
西班牙 → 台北

164　回家囉！
165　傷情
167　再見，楊導　顧爾德
168　回家
174　2007 年雲門春季國際巡演名單

2007　　10　　30　　台　北　·　台　灣

序

沒想到會變成一本書。

雲門行銷部多年建議，我應該寫些東西，放到雲門網站，跟雲門之友講講舞團國外巡演的事情。她們說，連我們也不清楚啊。

事實上，表演藝術在我們的社會仍是一個陌生的行業。許多人以為雲門舞者才華洋溢，到戲院化好妝就可以上台起舞。更多人認為場場滿座，一定賺翻了，或者，「你們一天到晚到世界各地去玩，好好喔！」

全然不是如此。以 2007 年為例，雲門在國內演出二十七場，海外有十國十九城四十九場的公演。年初有澳洲之行，春暮再赴澳洲、俄國、歐洲，以及香港、北京，秋天則有美洲之旅：加拿大、美國、巴西。結果，農曆除夕在澳洲伯斯，端午在倫敦，中秋在魁北克吃月餅。年初到年尾，拖著行李跑江湖，到了每個地方，下飛機就是工作。

這些我們習以為常的生活方式，不說出來，外人當然無法瞭解，連舞蹈科系學生也沒觀念。

久未寫作，這回下了決心，五六月的七週巡演，我就老老實實每天在旅館、劇場，甚至在飛機上寫字。希望這本書讓大家對於這個「逐水草而居」的行業，能夠多一點認識。

十年了吧，聯副主編陳義芝不時向我邀稿，「寫寫你在國外演出的狀況都好。」這回我真的寫了。他真的四十一篇全登。沒想到的是，這一系列文字竟成為他聯副二十六年功成休退前最後登用的幾篇文章之一。

我是電腦文盲，貞妮斯在旅途公忙之中，加班幫我把潦草的手跡打成美麗的文稿，傳回台北發表。她是第一位讀者，也是熱情的編輯；許多寶貴的建議，我都照單全收，一一修改。而台北辦公室裡，Becky 負責接「球」，將傳回的圖文掛到雲門網站，送到聯副發表。

我一路寫，一路改，回到台灣，福英接手，校稿，修稿，非常辛苦。

我也不拍照。多虧蔣勳、贊桃和雲門諸友慷慨提供他們的照片，來豐富這冊只有幾萬字的小書。

大塊李惠貞小姐，文章見報就隔海邀書，和美編謝富智用細心和創意讓本書有了活潑光鮮的面貌。

在出書之際，我要向他們誠懇的致謝，也希望讀者們閱讀快樂。

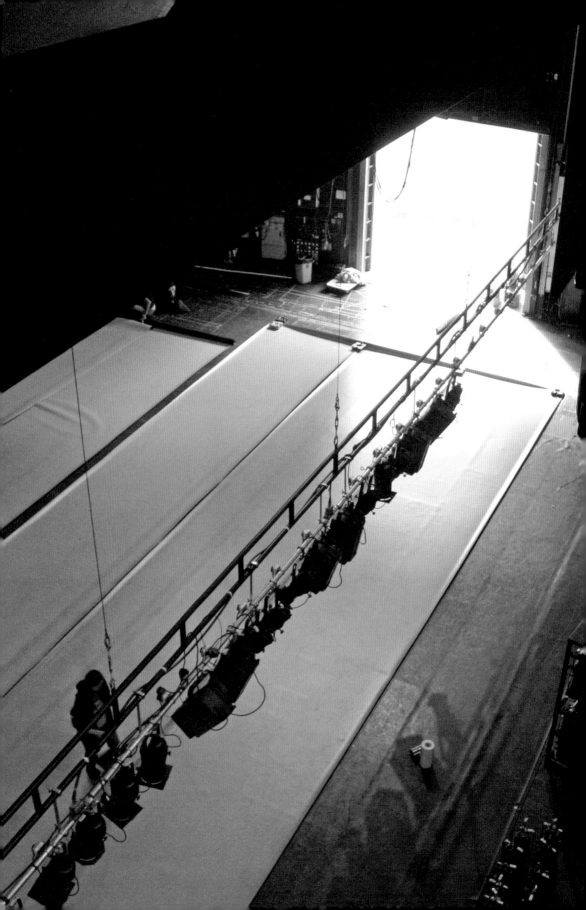

台北→曼谷 3 小時 40 分鐘

曼谷→雪梨 9 小時

台北

曼谷

雪梨

2007　　05　　21　　雪　　梨　　·　　澳　　洲

月亮碎片裡舞狂草

主辦單位安排雲門住進 Four Seasons Hotel ！（拍手拍手拍手！）

從窗口可以看到雪梨歌劇院。

從碧海藍天浮出來的歌劇院像滿風的帆群，像振翅待飛的海鳥。拾階而上卻像走進教堂，一步步升向光明聖潔的處所。

丹麥建築師約恩·烏贊（Jørn Utzon）贏得競圖時才 38 歲。在這之前，他沒做過大案子。評審知道會有爭議，仍然選定這個創意超前的作品。那是 1956 年。

政府錢不夠，民間組織籌建會展開募款。政府發行雪梨歌劇院彩券。這招管用。歌劇院是老百姓的心志和金錢建起來的。

結構怪異，房子很難蓋。政府一再逼迫烏贊更改設計。他熬了十年，不玩了，舉家搬回丹麥。雪梨市民為此示威遊行，抗議政客的短視與魯莽。

風雨十六年後，1973，純白的歌劇院在雪梨港畔飛揚，英國女王剪綵。烏贊拒絕出席。以後的各種週年慶，他也拒不參加。

1991 年倫敦泰晤士報讀者票選「二十世紀世界七大奇觀」，雪梨歌劇院名列第一。

無月的夜晚，從窗口遠望，打了淺光的歌劇院，分明是月亮的碎片堆疊出來的。

明晚，「狂草」在雪梨歌劇院演出。

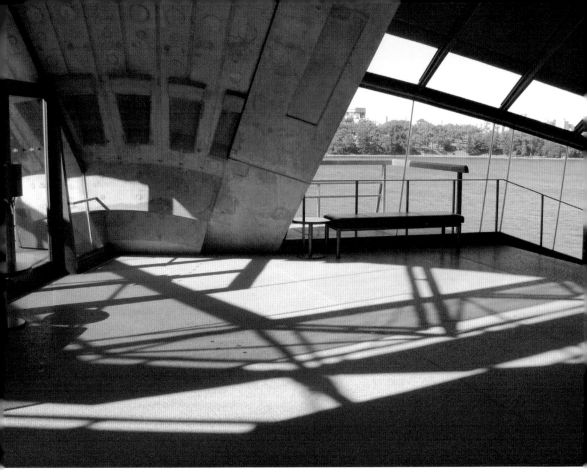

歌劇院邊廊，隨著陽光改變光影；演出後的酒會就在這裡舉行。（張贊桃／攝影）

到每個城都看到銘元在路邊飛躍；這是雪梨歌劇院設計的「狂草」海報。（張贊桃／攝影）

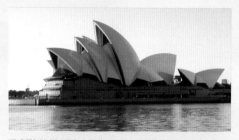

歌劇院的屋頂將人的眼光和心神帶引到無涯的蒼穹。（張贊桃／攝影）

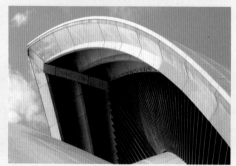

雪梨歌劇院

Sydney Opera House　　http://www.sydneyoperahouse.com/

　　坐落在雪梨市區北部 Bennelong Point, Circular Quay Sydney 的雪梨歌劇院，貝殼形屋頂下方是結合劇院和廳室的綜合建築。從上個世紀 50 年代開始構思興建，1956 年起公開徵求世界各地的設計作品，總計共有 32 個國家、233 件作品參選，結果丹麥建築師約恩‧烏贊的設計雀屏中選。但後來因施工困難及經費不斷追加等問題，烏贊與當地政府失和，於 1966 年慣而離去，從此未再踏上澳洲土地。歌劇院後來由一群澳洲建築師接手完成。雪梨歌劇院共耗時 16 年，斥資 1200 萬澳幣，於 1973 年 10 月 20 日正式竣工開幕。

　　歌劇院內部有許多地方是用法國進口的玻璃所鑲嵌，配上澳洲獨有的建築材料，其內部建築結構則是仿效馬雅文化和阿茲特克神廟。外面的玻璃是由法國製造的雙層玻璃──素色及黃玉色，共有 700 種尺寸、2000 片。

　　雪梨歌劇院是世界著名藝術表演場地，每年舉辦約 2400 次活動，曾邀請紐約愛樂、德國碧娜‧鮑許烏帕塔舞蹈劇場（Tanztheater Wuppertal Pina Bausch）、菲利浦‧葛拉斯樂團（The Philip Glass Ensemble）等國際團體，並獲得伊莉莎白女王、美國總統福特、柯林頓、達賴喇嘛、南非總統曼德拉、聯合國前秘書長安南等眾多國際名人造訪，為歌劇院增添許多光彩。

　　2007 年被聯合國教科文組織評為世界文化遺產。

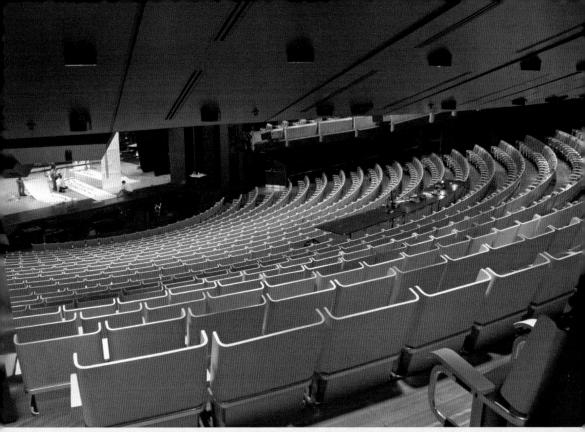

由觀眾席俯視雪梨歌劇院舞台。（張贊桃／攝影）

內部建築

　　音樂廳是雪梨歌劇院最大的廳堂，可容納約 2700 名觀眾，通常在這裡舉辦交響樂、室內樂等大型演出。此音樂廳最特別之處，就是位於正前方、由澳洲知名藝術家羅納德‧沙普（Ronald Sharp）於 1969 年至 1979 年所設計建造的大管風琴，據稱是全世界最大的機械木連桿風琴，由 10500 個風管組成。此外音樂廳的建築材料均為澳洲特有的木材，忠實呈現了澳洲獨特自有的風格。

　　歌劇院劇場較音樂廳小，擁有約 1550 個座位，主要用於歌劇、芭蕾舞和舞蹈表演；另外還有一個小型的戲院和劇場，分別容納約 550 和 400 名觀眾，通常用於戲劇、講座和會議的舉辦。另一個 Broadwalk Studio 於 1999 年重新整修後開放，作為小型音樂會和實驗劇場使用。一些免費的公共演出也經常在入口的階梯前舉行。

蹲下來就自由了

是星期二，雪梨歌劇院賣了滿座，「狂草」舞畢，觀眾站起來歡呼。歌劇院節目總監非常開心。

兩個酒會，歌劇院的，以及近年來不斷贊助雲門國際巡演的 Acer。

歌劇院很大，我們爬上爬下，來回奔波。

酒會的貴賓之一是澳洲首任駐台大使瓦特·漢米（Walter Handmer）先生和他的家人。

1966 年，他引進澳洲芭蕾舞團，在台北中山堂演出。他說，政府高官有人反對，因為所有的天鵝穿緊身褲襪，看起來光溜溜的，有違善良風俗（!!!）。幸虧主辦的遠東音樂社張繼高先生極力周旋，台北才看到一次職業性的「天鵝湖」第二幕和「蕾夢達」。

中山堂沒化妝室。我記得張先生找來很多長桌在走廊上沿牆排開，每人一盞桌燈，算是化妝檯。繼高先生也邀約政大新聞系英文便給的高班女生，到後台協助更衣，遞粉，整髮。

一切克難，舞台上沒燈桿，竹桿一根接一根，吊上燈具，一樣開演。漢米大使說，舞者一直害怕演出中燈具會掉下來。

這些，觀眾全不知曉，大家看得非常開心，散戲後，大堂喧聲讚美。

忽然，一個拔尖的女聲說：「不過，我們就是永遠跳不出這種水準。」眾人靜默。她繼續說：「因為我們腿太短了！」

那年我 19 歲，滿心不服，覺得只要用功，當然可以做得到！

多年之後，我意識到那位太太所說是智慧的真知灼見。

芭蕾是線條的藝術，腿長的確搶眼，輕輕一跳硬是比我們高。

如果我們的腿短，幹嘛不學由短腿的人創塑、傳承的肢體訓練？

九十年代起，雲門有幸請到熊衛先生啟蒙「太極導引」，徐紀先生

指導拳術。從蹲馬步開始。

蹲下來，鬆胯，上半身忽然得到前所未有的自由。由丹田出發，轉移重心，舞動奔躍也變得輕易自在。

更有趣的，某種集體潛意識的美學觀似乎也泉湧而出。

在雪梨歌劇院接受歡呼的「狂草」，正是由「蹲下去」發展出來的舞蹈風貌。

（左起）依屏、立翔、怡彣演出「狂草」。（劉振祥／攝影）

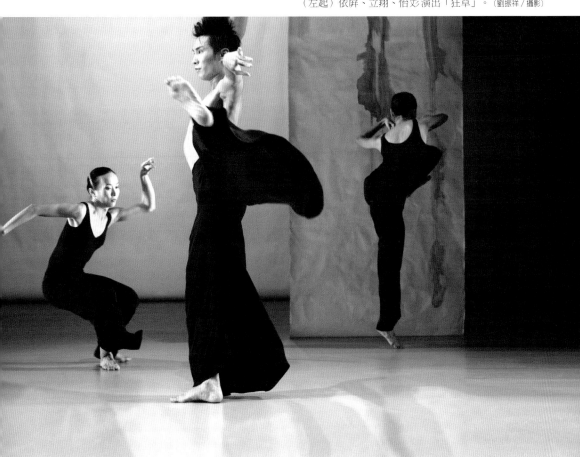

2007　　05　　23　　　　雪　梨　·　澳　洲

硬脖子

昨夜，在酒會裡一位賓客問，觀眾為雲門瘋狂，你開心吧。

怎麼說呢？在國外，雲門的演出幾乎從未不滿座，觀眾也很難得不起立喝采。但雪梨歌劇院的演出，我的收穫是高聳的肩膀和僵硬的脖子。

每週調理我、讓我還能到處走動的何明軒大夫說，我的脖子台北第一硬。他要我看舞的時候，背往後靠，放輕鬆。

很難。

我看到、讀到的雲門之舞，和觀眾的感受完全不同。

立翔臨危授命，臨出門前用一天學會一個新角色，雪梨是首演。

「迷失之影」苦練跑步的女舞者，台北演完，五對膝蓋「迷失」了。

19 號台北飛雪梨，曼谷轉機耗了六小時。華航直飛，不到九小時。但華航沒參加任何航空公司的聯盟，無法串連下邊歐洲各國的長途機票。舞者早上八點半從台北出發，20 日早上七點到雪梨，全程用了二十多小時。

著陸兩天後，人未全醒，已經在台上演出。我只能全力幫他們跳。立翔表現驚人，無人受傷，演出順利，我鬆了一口氣，發現脖子又硬了！

今晚，舞者適應了舞台，狀況比昨天好，謝幕比昨天長。十五分鐘。

幕落後，工作人員馬上拆台。要拆到十二點鐘。

下一站的演出是 26 號。為了搶時間裝台，贊桃、永昌、羽菲今天一早已經飛赴德國。

這次的巡演由雪梨、德國、莫斯科、里斯本、倫敦，到巴塞隆納。

七週八城。

我希望大家平平安安的。

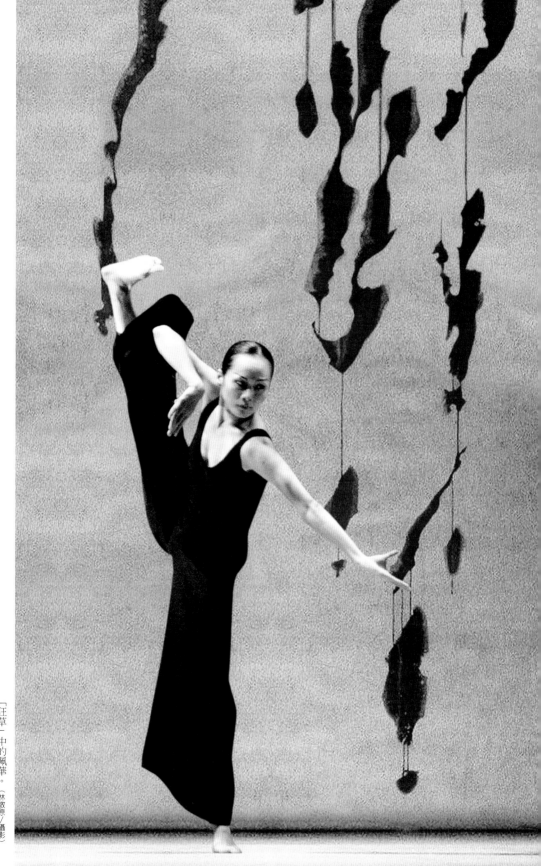

「狂草」中的珮華。（林敬原／攝影）

2007　　　05　　　24　　　在　　　空　　　中

快跑！快跑！快跑！

我理好行李，對窗外的歌劇院道別。

歌劇院左斜前方，一個美得不近情理的公園。綠草如茵，百年老樹盤根錯節，像一窩絞動的蟒蛇。沿坡走向岸邊，就可以看到清澈的海水裡水草燦綠。

我喜歡澳洲。空間遼闊，人健康、和善、世故，卻沒有矯揉做作。

我也喜歡澳洲設計的色調。從衣飾，公車，廣告都有一致性的亮麗。海水的藍有千種變化，白是浪頭的白沫，綠是樹林的青蔥，沙漠的赭褐，還有太陽的橙黃。

對絕大多數的團員，雪梨就是四季飯店和歌劇院，以及中間十分鐘的漫步。也許還有那個小公園。他們去不了多遠。沒有時間。每天晚上花很多工夫在房間裡互相按摩。早飯後睡個回籠覺，過午就得上課，排練。路上的日子，和家裡一樣，每天六小時以上的舞動。

中午 check out，一點半去飛機場。

下午四點二十分，泰航 TG996，十點四十五分抵達曼谷。

一小時換機！（快跑！快跑！快跑！）

十一點五十五分德航 LH783 飛赴法蘭克福，上午六點五分抵達。

這一程全長 21 小時。

晚安。希望大家睡得好。

法蘭克福

曼谷→法蘭克福 11 小時 10 分鐘

曼谷

雪梨→曼谷 9 小時 25 分鐘

雪梨

2007　05　25　威　士　巴　登　·　德　國

乾扁四季豆與芍藥

距法蘭克福一小時車程的威士巴登（Wiesbaden）是昂貴的家居古城。金融界、企業界的高薪人士住在這裡，到法蘭克福上班，退休後也在這裡安居。安靜的小城，古蹟茂盛，隔幾條街就有一個遼闊的公園。

Wiesbaden，Wies 是原野，Baden 是泉水。也許可以譯爲「泉之鄉」。（像不像一個賣房子的廣告？）礦泉可以喝，也可以洗澡。西元 40 年，羅馬人在這裡蓋了碉堡，也發現礦泉的妙用。近幾百年來是王公貴族的溫泉鄉。十九世紀，德皇凱薩每年五月到此泡澡，整個宮廷跟著來（想一想有華清池的熱河夏宮）。

老字號的旅館櫛比，帳幃深處水晶吊燈映亮了大理石桌托出的花山。我們住的 Radisson，1469 年開業，是德國最老的旅館。

在屠格涅夫和杜斯妥也夫斯基的小說裡，講法文的俄國貴族名流，追尋陽光，追尋有益健康、也許也可以挽回青春的「名湯」（想一想費里尼「八又二分之一」裡，拿著小杯子排隊等著喝礦泉水的白衣銀髮族）都到了威士巴登，和不遠的巴登巴登（Baden-Baden），演出生命的悲歡離合。契珂夫本人就死在巴登巴登。

有錢有閒階級除了泡湯，喝礦泉水，還要有玩樂。賭場應景而生。杜斯妥也夫斯基就來威士巴登賭過，在巴登巴登大起大落，狂輸收場。

據說，歌劇院是由賭場的歌唱娛樂開始的。威士巴登的歌劇院就在賭場隔壁，目前的建築，有百餘年的歷史，劇院門口立著席勒的雕像，劇場金碧輝煌，壁畫、雕像，從洛可可的大廳、酒吧，蔓延到仿巴洛克的歌劇院內，從四壁爬升天篷。

1894 年新劇院落成後，每年舉辦一次以華格納作品爲主的五月藝術節，戰後改爲國際五月藝術節。歌劇院擁有樂隊、歌劇團、芭蕾舞團，員工六百，常年推出自製節目，只有在五月才邀國際團隊演出。

雲門 2002 年首度受邀演出，受到熱烈歡迎，歌劇院希望我們每年都

來，於是，我們一連來了三年：「水月」，「竹夢」，「行草」，每次票房一開，幾天內票就賣完了。雲門一到這裡，劇院和街上就掛起我們的國旗。今年是第四度來到威士巴登。

我喜歡到威士巴登。五月初，公園遍地繁花，櫻花像瘋了一樣的怒放，一陣風吹來，花瓣鋪滿了綠色的草坪……櫻花過後，是芍藥。空氣中有種穩定的寧靜，舞者可以泡湯，是歐陸巡演的絕妙中途站。

但是，我們從未如此狼狽抵達。離開雪梨的 Four Seasons，二十四小時後才到達威士巴登的 Radisson Hotel，舞者早成了乾扁四季豆。

由於溫室效應，今年的櫻花四月就開完了。幸好，喜歡陽光的芍藥不受影響，照常綻放。劇院的人告訴我們，美麗的五月天到今天為止，明天開始變天，要上街，只有今天了。但是，舞者們主要還是待在旅館裡，泡湯，三溫暖，互相按摩，再泡一次湯。（Radisson萬歲！）

明天晚上，歌劇院的舞台上，乾扁四季豆一定要變成芍藥！

芍藥每朵 0.8 歐元，我買了一大捧，送給每人一朵。一週內由花苞綻開，盛放。這一朵是依屏的。（蘇依屏／攝影）

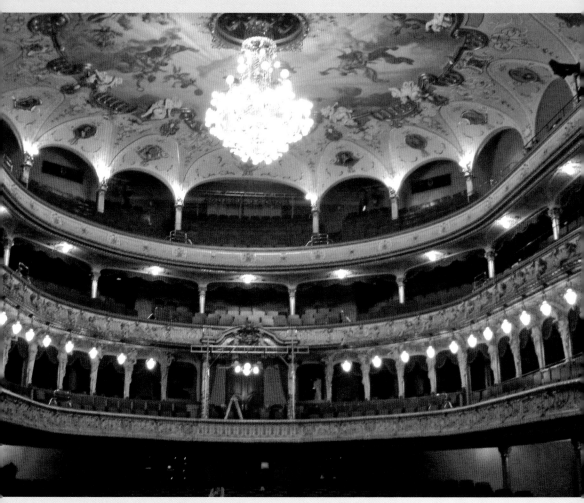

威士巴登歌劇院。（黃珮華／攝影）

威士巴登國際五月藝術節
Internationale Maifestspiele

　　威士巴登國際五月藝術節是德國最古老的藝術節之一。自1894年新劇院落成後，總監 Georg von Hülsen（1893-1903）依照拜魯特每年舉辦一次華格納藝術節（Richard-Wagner-Festspiele）的傳統，於1896年成立了威士巴登國際五月藝術節。直到1914年，華格納的作品一直都是該藝術節的重點，此外還有歌劇。然而第一次世界大戰之後，並沒有人想到要重拾傳統。直到1929年總監 Paul Bekker 再次於五月四日至廿一日舉行五月藝術節，且以理查‧史特勞斯的歌劇「埃及的海倫娜」作為開幕。第二次世界大戰結束後，五月藝術節重新舉辦，於1950年更名為國際五月藝術節，根本觀念是邀請國外團體至當地演出。雲門2002年受邀演出「水月」，2003年演出「竹夢」，2004年三度受邀演出「行草」，2007年演出的是「狂草」。

路易士哈芬市的法茲堡劇院是戰後的水泥方盒子。（周明佳／攝影）

威士巴登黑森州立劇院

Hessisches* Staatstheater Wiesbaden　　http://www.staatstheater-wiesbaden.de

　　德皇威廉二世（Kaiser Wilhelm II）立意出資建立了位於威士巴登的黑森州立劇院，由建築師 Fellner 與 Helmer 以新巴洛克風格建築，於 1894 年 10 月 16 日竣工開幕。1902 年，當地建築師 Felix Genzmer 完成了劇院中精緻的洛可可式大廳。1978 年，Wolfgang Lenz 依照當初建造的形式整修了大劇院的觀眾席。在 Georg von Hülsen 擔任總監的年代，當時只有大劇院（Großen Haus，1041 席），而今旁邊另有小劇場（Kleines Haus，328 席）以及排練場（Studio，89 席）。

　　劇院現有 600 位員工，演出節目包括歌劇、音樂、舞蹈及戲劇，不僅有古典作品，亦呈現現代作品。除演出外，劇場也有各種藝術家交流與對談的活動。

路易士哈芬法茲堡劇院

Theater im Pfalzbau　　http://www.theater-im-pfalzbau.de

　　雲門舞集曾受邀在此演出「薪傳」（1992）、「水月」（2002）。今年受邀演出的舞蹈團體尚有韓國亂打秀、馬德里國家舞團、哥特堡芭蕾舞團（Göteborg Ballet）、聖保羅市立芭蕾舞團（Balé da Cidade de São Paulo）等等。

＊黑森州是德國的一個聯邦州，州首府是威士巴登，州內最著名的城市就是法蘭克福。

舞者像大象

在「芭蕾評論」季刊讀到一則五十年代的故事：

喬治·巴蘭欽召開記者招待會，紐約市芭蕾舞團舞者都穿上最好的行頭列席。記者問：「你付他們多少薪水，讓她們穿得這麼美？」巴蘭欽說：「舞者就像大象……」大象？舞者們互望一眼。巴蘭欽不慌不忙：「她們吃花生度日。」一語雙關：薪資菲薄，舞者真的也吃得很少。

讀到這裡，聽到市政廳廣場自鳴鐘叮噹響起。（不知有沒有小人出來報時，像布拉格和慕尼黑？）我放下雜誌，準備上工。今天是首演。

舞台已經搭好。燈光還在奮鬥。

22日，雪梨首演後的酒會裡，歌劇院節目總監邀約雲門再來。兩天後的雪梨晨鋒報舞評表示，「行草 貳」令人興奮戰慄，「狂草」更上層樓，「雲門是個神奇的舞團，希望很快再來，演更多場。」

這些，燈光設計張贊桃，燈光助理黃羽菲，和製作經理李永昌都不知道。首演後一大早，他們提早奔赴德國，與莫斯科來的技術指導林家駒在威士巴登會合。那天晚上，歌劇院請他們看加拿大特技團演出。重點是，演完後特技團拆台，然後雲門連夜裝台，直至天亮。

威士巴登對技術組而言，是個災難。

「狂草」服裝在歌劇院清洗，褪了一層色。原因不明，也許是本地的水質和染料起了化學變化，彷彿「墨分五色」的意念，也體現在服裝上。改了暖色燈光紙補救，男生還好，女生上身緊身衣和下半身的褲子，看來就是兩截！觀眾不覺，我坐立難安。

海外巡演，人坐飛機，道具坐船，為了省錢，要三個月前起程。「狂草」道具，澳洲一套，歐洲一套，美洲一套。雪梨墨紙演出完美。威士巴登這套出了問題，演出前輸送墨汁的管子爆了，工作人員急得冒汗搶救。演出延遲十分鐘。

沒有技術排練，沒彩排，匆忙走台，就開演了。然則，舞者從容演出，看不出時差的影響，也感覺不到演出前後台的混亂。觀眾歡聲雷動，漫長的謝幕。去年在柏林看過「狂草」的觀眾，覺得舞者更精進了。

巴蘭欽說的對，舞者有如大象。除了收入少，吃得少，他們也有大象般的肌肉記憶。

「狂草」最後一段，舞者在浪濤聲中輕柔舞動如水草。左起：璟靜、依屏、章佞、怡文、靜君。 （林敬原／攝影）

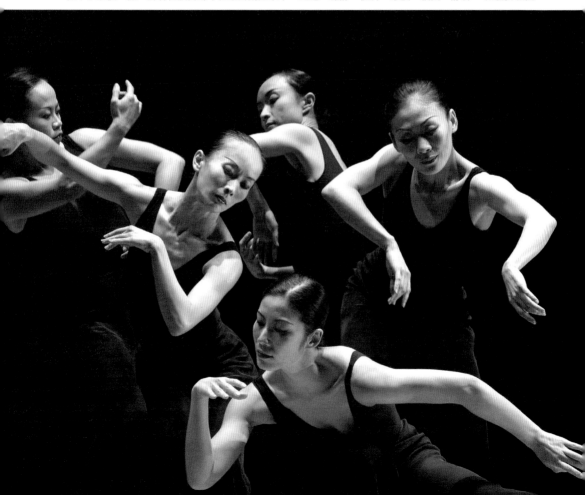

2007　05　27　威　士　巴　登　·　德　國

不能看肚臍眼跳舞

服裝管理子宜，花了一整天，針針線線，緊張地修改備份服裝，為每個舞者合身。「狂草」恢復原貌。（拍手拍手拍手！）適應了舞台與燈光（昨天沒技排，彩排），舞者演出輝煌，墨紙也出色，觀眾的掌聲比昨夜綿長熱烈。

伍爾茲堡藝術節總監來電，舞團今年排不出時間去，明年一定要去，要歐洲首演的節目。威士巴登藝術節說，「狂草」愈看愈好，明年節目新舊不拘，但要比「狂草」好才有意義。唉，大家都很辛苦！

在以色列巴希瓦（Batsheva）舞團的李敏，飛過來跟我們上了一堂課，希望能進雲門。很好的身手，個性也好，我們都喜歡他。但，李敏拿中國護照，很難。

大陸舞蹈訓練是全世界第一的舞蹈重工業。單單北京舞蹈學院就有幾千名條件優越、技術了得的年輕舞者，只等湊齊出色的編舞家就要竄上全球舞台。他們即使不來台灣工作，也要來台灣演出。台灣舞者啊，不能再看著自己肚臍眼跳舞，打開眼睛！不只中國，全世界的好手都是你競爭的對手啊！

倫敦泰晤士報記者飛來看了兩場表演，下午做了兩小時訪問。講完話，心中悵然。

為了二月澳洲的巡演宣傳，在台北接了十八個電話訪問，每次三十分鐘。為了七月的北京公演，四月裡赴北京，「關在」釣魚台賓館，每天接受訪問，二十個。

作夢也沒想到會活成這個樣子。東奔西跑，老朋友難得相聚，記者竟成為「聊天」的主要對象。人生荒謬莫過於此。

明年起，可不可以只做記者招待會，不再接受專訪。

可不可以？

怡文舞「狂草」。（劉振祥／攝影）

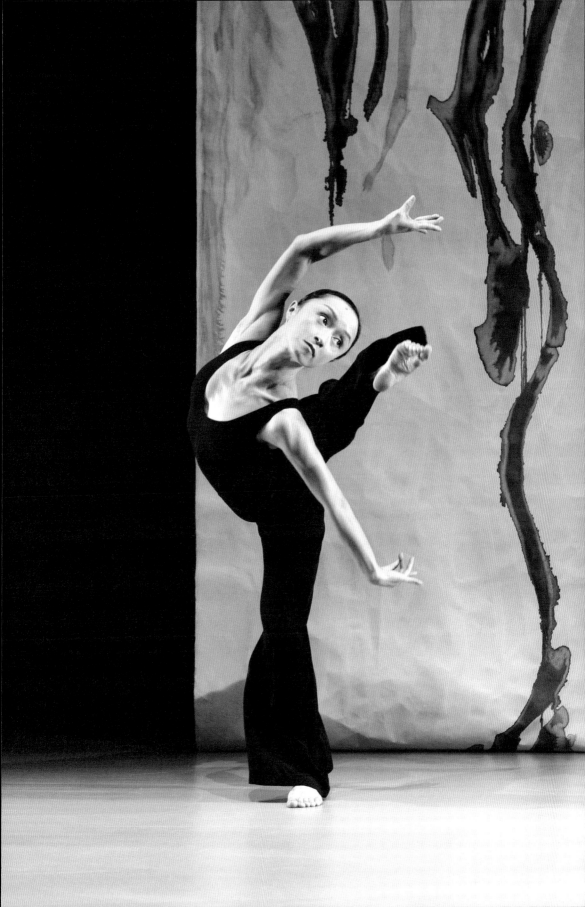

服裝管理 **子宜的話**

舞者的服裝常常需要做調整。很多時候雖然舞碼一樣，但是也許舞者不同——就算是同一位舞者，身材也可能有變化，因為跳不同的舞用到的肌肉不一樣，所以在不同的階段、不同時間（有時相差一兩星期），舞者身材也會稍有不同。農曆年假回來，舞者都會略胖，腰圍要放寬；兩週後又瘦回來，腰身要縮緊。因此，後台的縫縫補補，是不可免的。

然而，後台的支援工作不只是服裝這一項，我們還要準備許多東西。除了基本的醫藥箱之外，根據不同的舞碼，有時要做一些特別的準備；例如「流浪者之歌」，要幫在米幕、米雨中表演的舞者準備皮膚過敏的藥，「水月」則要準備毛巾、浴衣，讓水淋淋的舞者擦拭，以免遇冷空氣感冒。有時出國的時間較長，連超音波機器、按摩床都要帶著上路。

還有一些觀眾想像不到的小細節。「流浪者之歌」在台前定立九十分鐘的求道人，要承受頭頂上方不斷傾瀉而下的米，頭部和合十的雙手都很容易受傷。於是我們發展出一些「小撇步」，在飾演求道人的王榮裕頭上事先塗一層南寶樹脂保護，手則貼上一圈又一圈的透明膠帶，以降低受傷的可能性；從他上台前、演出到演完卸妝，已發展出一套身體保養的流程。此外，求道人通常會比其他舞者提早開始準備，因為他要靜心，設法融入這個角色的內心世界裡面，同時我們會幫他備好枇杷膏，防止屆時舞台上不斷落下米的粉塵令他咳嗽。演出結束後，久站的身體是冷的，自己走不下來，必須有人攙扶。到後台後，我們要趕快提供參茶、熱水和紅外線房間，讓他恢復體溫。最後的耙米者也是，由於長時間用同一姿勢耙米，不但汗水不斷滴落，也沒有辦法自己走下台，同樣需要有人攙扶。這些是台前的觀眾看不到的。

因為我的工作性質和舞者關係密切，舞者的狀況通常我是最瞭解的。有時候，如果舞者在台上受了傷，除了短暫在後台的時間能為他冰敷，一上了台，又是一位專業的藝術表演者，沒有人看得出他受了傷。舞者的意志力，真的很令我佩服。

記得幾年前到布拉格表演，幾乎全團的舞者都拉肚子，嚴重的還必須到醫院打點滴。老師本來要取消表演，但舞者們不肯，照常上台。我記得那天從舞台到廁所都一路保持清空，因為舞者一下場就跑廁所，或是蹲在旁邊很難過的樣子。但是當天的舞跳出來卻非常好看，跳完之後每個人的眼眶都是紅的，很感動。

舞者的生命在舞台上，而我們就是從旁盡力地協助而已，期望舞台上的生命力可以更完美地傳達給每一位觀眾。

2007　05　28　威　士　巴　登 / 路　易　士　哈　芬 · 德　國

坐巴士去跳舞

比利時羅莎（Rosas）舞團後天在威士巴登藝術節演出，我們看不到。
今天「拔營」。

雲門近年來習慣飛到一個城市演一個禮拜，很少坐巴士穿境過城。今
天到車程七十五分鐘的路易士哈芬市（Ludwigshafen），是本次巡演
唯一的巴士之旅。

德國高速公路不限速，千頃葡萄園像翠綠的河流在車窗外急速滑過。
遠處曼茲（Mainz）城褐紅的教堂從綠地拔起。在沒有汽車的時代，
那高聳的塔尖，對跋涉在原野上的旅人，應該是震盪心靈的召喚吧。

1981 年，雲門初次來歐，就是到德國。頭幾天，我們看著車窗外的金
黃秋葉，滿心歡愉。看到大教堂，就有人拿出照相機；不能相信我們
來到遙遠的歐洲演出！日復一日，坐著巴士，不再貪看窗外的風景，
倒頭就睡；不睡的時候，雙眼茫然，或者含淚。

那是 90 天 71 城 72 場的恐怖之旅。天天坐三四小時的巴士，下車，
上課，上妝，演出；演完，卸妝，上車，昏睡，或者用衣服蒙著頭偷
偷流淚。

在那個匱乏的時代，我們一無所有，除了肉身，夢想，與執念；可以
累死，可以痛哭，就是不許自己垮下來。每一場演出，我們都讓觀眾
跳起來歡呼。每一場。

第一代雲門舞者如今都過了五十。老友聚會，談起舊事，當年的苦難
變成自嘲或相互取笑的材料。有時依然含淚，卻是驕傲與尊嚴。

二月，我去看美香。癌細胞刮走了她臉頰的肉。雖已久病，卻比年輕
時達觀。忽然，她說：「我躺在床上，想我這一生，只有在雲門那段
時間，真正為社會做出了貢獻。」說完，燦然一笑。

五月，美香進了榮總。

我相信，信仰會給她力量；希望她心中平靜，沒有苦痛。

美香加油！

2007　05　29　路　易　士　哈　芬　·　德　國

保樹說

從威士巴登到路易士哈芬，有點像謫仙。二戰末期被炸得最徹底，戰後重建的工業城，沒有古蹟，沒有氣派，好的是物價低廉，不像威士巴登商店櫥窗陳設低調高雅，只宜觀賞，不可動心。

但是，像德國每個城，總有綠樹，有公園（法律嚴格規定）。萊茵河畔的森林公園，古木參天，連空氣也是綠的，走一趟兩小時，或者三小時，因為草叢的兔子，樹梢的鳥鳴，低掠而過的斑鳩，總讓人駐足。

我諸多春秋大夢裡有一個狂想：發大財，在台北鬧區買一塊地，種大樹，挖水池，鋪草皮，沒有亭台，只有木椅讓人歇息。

保樹來探班。他曾在雲門待過兩年，現在鄰近的 Darmstadt 城歌劇院舞團。德國四年，保樹變得精壯飽滿，更有自信。

他說舞團裡有德、法、義和希臘舞者。他跟同事們學了不少東西。「很奇怪耶，林老師，」保樹說，「他們什麼都知道。」他們熟知所有的植物，還知道許多藥用根葉，知道幾乎所有疾病和身體的細節。他們讀字，連香煙盒上的字也讀，要弄清楚尼古丁含量。他們真的可以讀食譜，就燒出一頓飯耶！

這些年輕舞者，保樹興奮地告訴我，關心伊朗、伊拉克、非洲和緬甸的狀況，也會因為巴勒斯坦問題辯論起來。

在德國他常看到老師帶著小學生在美術館講歷史，在樹林裡辨識植物。保樹問，為什麼台灣不這樣？

我跟保樹說，台灣在這方面也在加強。只是升學主義總礙在那裡。我問他，很多事情在台灣都可以知道的，你為什麼像發現新大陸？他抓抓頭說，在北藝大時只關心跳舞，在四合院裡，同學們去哪裡玩，就跟著去，學科常是抄抄網路找來的材料交報告。

保樹今年 30，對知識充滿熱切的好奇。每週兩次跟家教學德文，發音勇敢而正確。他說，他現在看表演很專心，看完演出，他一個人

走，給自己時間沉澱，不急著跟人討論，也不急著趕車。

在雲門時，保樹瘦巴巴的，常因胸悶，跳不下去；他說他心臟有問題。我問他最近可好。保樹很不好意思，說他其實沒心臟病，那年他和宗龍排練完就去打電動，耗網咖，常常搞到清晨三、四點，第二天排「薪傳」，幾回合就崩了。

我告訴保樹，這回雲門到歐洲，帶了兩百多本書，要他到劇場挑幾本回去讀，等雲門明年來德國再還。

萊茵河畔的公園是個小森林，綠樹，鳥聲，令人忘返。（王淑貞／攝影）

2007　05　30　路　易　士　哈　芬　·　德　國

流浪者之歌

服裝管理子宜的外婆進了加護病房。是從小帶她長大的外婆。舞者們爭先分攤她的工作，我們勸她回去，兩週後再到里斯本歸隊。

回家的航程上，子宜一定是孤單焦苦的吧。

雲門的人走出主流社會的軌道，做自己愛做的事。我們的工作常常離家，把至親好友撇在一邊遠行。今年的農曆年是在澳洲伯斯（Perth）過的。沒有親人的諒解和支持，這條路是走不下去的。

打電話，寫 Email，帶禮物回家，都無法彌補我們內心的愧疚。有些時候，因為愧疚，內心打架，把自己關起來，索性不與家裡通話，自顧自的悶幾天。一次又一次，我們半夜接到台北來電，兼程趕回台灣探病或奔喪。

我的母親生前常常問我，你去了那麼多地方，怎麼都沒告訴我你看到了什麼。我不帶相機，不拍照片，立時三刻不知從何說起。

我記得同甘共苦的夥伴。去過的地方，大多失憶。法蘭克福機場的廁所卻是閉著眼睛也走得到。機場，巴士，旅館，後台，幾家美術館，還有公園。我總在提公園，因為總在街上走。首演後多有酒會。酒會後看到街道樓房的窗子亮著燈，有時會想像紗帳後住著什麼樣的人家。我們很少被人邀到家裡作客。只是在街上走，或者坐在餐廳裡看著路人走。

記得一些小事。奧地利聖保騰城內的保育溪流，透明的水裡游著成群肥胖的鱒魚。雪梨公園有這樣的標示：「請走草坪，讓草長得更好。請擁抱樹幹，傾聽它的話語。」79 年雲門首度赴美，每週三四個城，半夜困頓，下樓到對街麥當勞，自暴自棄地點了可樂和漢堡，很想把曼哈頓炸掉。81 年經紀人把我們放到蒙馬特紅燈區小旅館，放了行李箱，便無處容人。在布拉格，三分之二團員食物中毒，舞者上吐下瀉，卻堅持演出。那是一場靈魂出竅的美麗「水月」。是的，是的，在雅典古劇場演出「流浪者之歌」，仰頭是神話的繁星，揚手看見萬神廟被燈光打亮，光燦晶瑩地浮在夜空⋯⋯

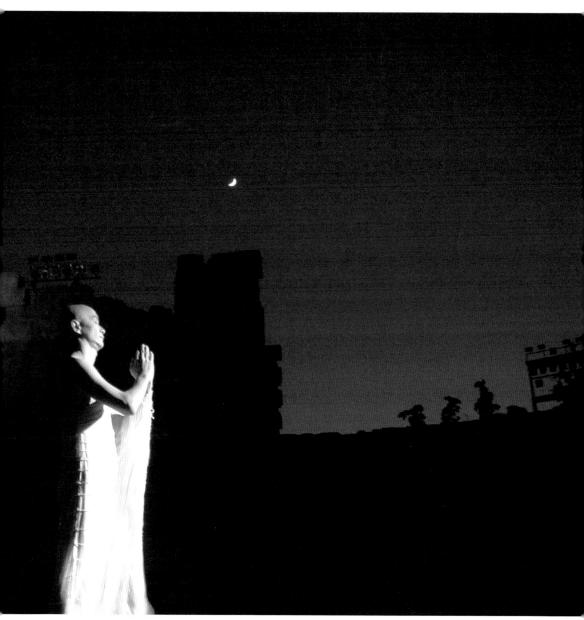

榮裕在希臘雅典衛城山腳下阿迪庫斯露天劇場演出「流浪者之歌」。（楊惠瑜／攝影）

失憶是因為許多煩苦不願回顧，被自動 delete 了？或是因為太忙？
有一年，忽然想起一個教堂。我形容半天，沒人記得，沒人去過。
除了幾個大城，我記不得地名。

路上遇見許多人。許多臉孔疊在一起，糊了。劇場是個小世界。經
紀人，藝術節總監，甚至追著雲門跑的歐洲舞迷，總會意外地在某
個劇院出現。如果雲門的經理不在身旁，我恨不得立刻蒸發。我記
不得人名。

父親往生後，母親同意跟雲門去每個國家。去了沒幾站，母親就病
了。那年到了威士巴登，我打電話告訴她，公園裡春花怒放。「拍
照片回來給我看，」母親說。

回家後，母親對著照片一一辨識花名。只有一種她叫不出名姓，要
我查書告訴她。第二天，半身癱瘓的母親，迎著朝陽，吃力地顫抖
右手在每張照片背面記下花名：「生了這場病，頭腦愈來愈壞，不
記下來，以後會統統忘了。」

我沒在家陪她，也沒帶她去看歐洲的春天。我帶著父母親的照片旅
行，在旅館供起來，時時對他們說話。

小時候，內台戲盛行，新的歌仔戲班到鎮上來時，總會穿上戲服盛
大遊行宣傳。他們在後台吊起蚊帳，近門處架起煤爐，婦人奶著孩
子，鑼鼓響起時把孩子交給人，整了整戲服，就粉墨登場。一個禮
拜後，他們把布景、行李和煤爐堆疊在大卡車上，開往下一個城市。

坐卡車或坐飛機，演藝的生涯本質上是一樣的。流浪是我們的宿命。

雲門從 1975 年開始做國外巡演，一回頭，竟已江湖三十年！

「我始終在旅行。城市像落葉從我身旁流逝，葉色依舊，卻都已離
了枝椏。」（田納西‧威廉斯「玻璃動物園」）

遺憾與歉疚

路易士哈芬 Ludwigshafen，Hafen 是港口。這個萊茵河畔的港口，
BASF 化學廠大本營，基本上是藍領階級的城市。很多人每天開五
分鐘車，過河到曼罕（Mannheim）上班。

德國政府把照顧人民的精神生活當作分內的事。全國有一百二十五
個歌劇院。政府出錢蓋劇院，養團，製作節目，每張門票還津貼百
分之六十六來壓低票價。

二十萬人口的曼罕有個歌劇院，有專屬團隊輪流演出。人口十萬的
路易士哈芬，也有一座大方的歌劇院，沒養團，主要演出外來節目。
雲門的「狂草」兩場近三千張票早已售罄。大部分觀眾卻是來自曼
罕的中產階級。

我不喜歡這樣的雙城記。

路易士哈芬歌劇院後台用德、法、英、俄語標明方向，舞者走上舞
台，好像回了家。不是因為 92 年來演過「薪傳」，02 年「水月」，
而是舞台尺寸與八里排練場完全一樣。雲門的排練空間根據國家戲
劇院的大小建造，而國家戲劇院的舞台是路易士哈芬歌劇院的翻版：
舞台，後台，完全一樣，只把側舞台左右對調。

兩廳院建造時，有這樣的耳語：國家劇院舞台是拷貝來的。就是這
裡嗎？

這算是很大的舞台。1993 年雲門的「九歌」根據國家劇院舞台設計
布景，兩年後要去甘迺迪中心演出，才發現美國首都的第一劇場舞
台，比國家劇院的小很多，只好重做。這是我一輩子心疼，終生警
戒的浪費。

國家劇院華格納風的大舞台，不利傳統戲劇的演出，京劇、歌仔戲
演員都得戴起小蜜蜂。有些團隊不仔細微調音響，文武場喧天價響，
硬是把小蜜蜂壓了下去，觀眾疲累不堪。

並不是歐洲歌劇院都宜於華格納大歌劇，傳統劇場舞台往往比國家

劇院的舞台小。如今，雲門布景的規格以沒有後舞台、空間較小的高雄文化中心為標準，這樣才能周遊列國；到了國家劇院把翼幕向內拉，縮小表演空間就是。

荷蘭人想得周密，所有的文化中心舞台共用一張設計圖。團隊的布景不必忽大忽小；搬運、搭台都可以在一個規格下進行，省錢，省事，省時，可以穩穩當當地做事。

以人口比例而言，台灣的劇場不算少。每個縣市都有文化中心，共有二十四個演藝廳。車程一小時內，往往可以走過四個劇院：豐原，台中，彰化，員林；斗六，民雄，嘉義，新營。如果文化中心營運良好，一個團隊如果每週跑兩個地方，要巡演三個月，才走完全部的文化中心；一個精緻的中型展覽如果每地展兩週，要一年才算巡迴完畢。

可惜這些演藝廳都未能發揮應有的功效。文化中心隸屬文化科局，位階低，預算少，編制小。人員不一定有專業經驗，也常跟著縣市長更動而走馬換將。

雲門國外巡演，帶六七個技術人員就可以上路。在台灣演出要另外邀聘十多位，甚至二、三十位工作人員，搭台，拆台，演出時協助後台工作，因為國內劇場幾乎都只有管理人員，沒有第一線的技術人員。

這些，只是多了工作，多了開銷。最致命的是這些演藝廳限於格局、預算，無法做專業經營，只當房東，出租場地。由於年終盈餘要繳庫，費心經營還是要捉襟見肘，館方主辦的演出絕多是免費索票。觀眾沒有買票的習慣，專業團隊南下時，即使壓低票價也很難推票。離開台北開銷增加，收入銳減。以雲門的知名度，目前賣得出票、收支可以平衡的地方只有台中、高雄，以及不穩定的台南、嘉義。

文化中心的僵局意味著表演藝術通路窄小，團隊喪失可以在舞台上成長的機會。市場小，團隊生存艱難，表演藝術科系畢業生出路也跟著窄化。

從小學中學的舞蹈班、音樂班，到大學的專業科系，政府花在表演藝術人才的培育和預算不能算少。但是公家團隊少，劇場通路淤塞；這些科系的年輕人藝術生涯的高峰往往就在畢業公演。眾多音樂系

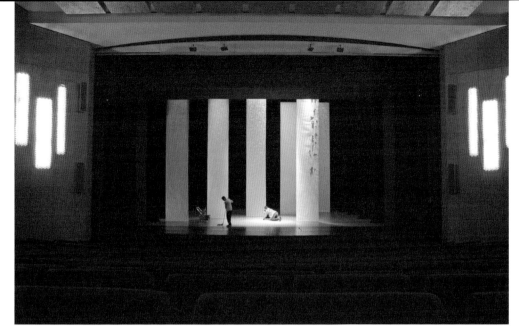

路易士哈芬市法茲堡劇院的舞台，像不像國家劇院的？（張贊桃／攝影）

法茲堡劇院舞台吊起墨紙打燈光。（張贊桃／攝影）

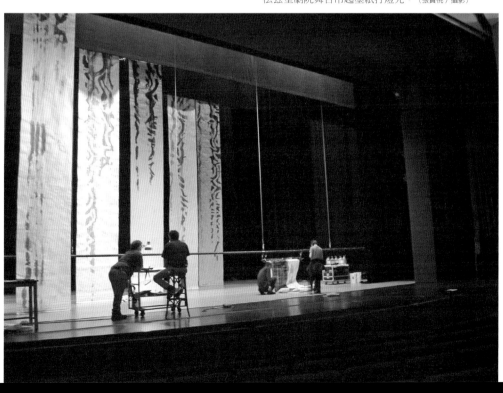

畢業生成爲居家教學的老師，教出更多未來的居家教學老師。各大學舞蹈系每年畢業生近兩百，全職舞團只有三個：雲門，雲門二團，舞蹈空間，每年新團員的名額不到十個。台灣爲歐美乃至香港舞團培育舞者，沒出國的，或開舞蹈社，或改行，或在同仁團隊不穩定地工作，而逐漸磨損，消失。

蓋了演藝廳不讓它發揮功能，培養了人才不讓他成長發亮，沒有全面思考，細密配套，社會資源與人才一道道、一代代地浪費。

我不是在爲表演藝術界請命。重點是：接受補助的團隊無法透過演出，將納稅人的錢所凝塑的成果與全民分享，讓地方上民眾在電視、電玩、卡拉 OK 之外，有其他休閒活動的選擇。這才是最叫人扼腕的痛楚。

不復活文化中心，又要蓋新的大劇院，城鄉差距與隔閡愈來愈大。我只祈禱衛武營、台中歌劇院，破土動工前，先讓專業體制、人才與預算到位。

雲門創團的初願是要爲大家演出。三十四年，我們不敢背棄創團的夢想與承諾。直至九十年代，還曾遠赴台東，連續兩年嚴重虧損之後，行政部門堅持不可再三。我心中悵然，迄今耿耿於懷。不能到鄉里演出的遺憾，只能用大費周章、加倍勞苦的免費戶外公演，以及雲門二團的校園巡迴來彌補。

今年，雲門在國內劇場演出二十七場，戶外公演兩場，海外演出四十九場。1999 年以來，雲門三度赴倫敦演出；今年起將一連三年重赴倫敦。而雲門上次到彰化市演出是 1994 年的事。

海外巡演，我懷著遺憾與歉疚想著這些。

2005 年高雄戶外公演，滂沱大雨，台上照演，台下照看。（林敬原／攝影）

1997 年「流浪者之歌」在台北中正紀念堂做戶外演出，觀眾在雨中坐了兩小時，專注地觀賞。（游輝弘／攝影）

掌聲

路易士哈芬歌劇院今天起休館一年整修。昨晚，總監邀請全體觀眾在「狂草」演出後參加「告別」酒會。大廳擠得水泄不通。

鼓掌那麼久，是該喝點啤酒。著陸幾天，踩足了地氣，舞者一場比一場好，連我都看得忘了「督察」的任務，只記了兩行筆記。

威士巴登藝術節總監興奮地傳來絕讚舞評：

「沉緩，靜止，猛擊，所有變化只在一瞬間，我們從未見識過這樣的身體技術，如此流利的動作語言，從未見過肢體、精神、空間、形式、節奏、精力，如此和諧地呈現在舞台上。觀眾給予台灣雲門舞集的書法之舞如雷的掌聲。」

銘元舞「狂草」。（劉振祥／攝影）

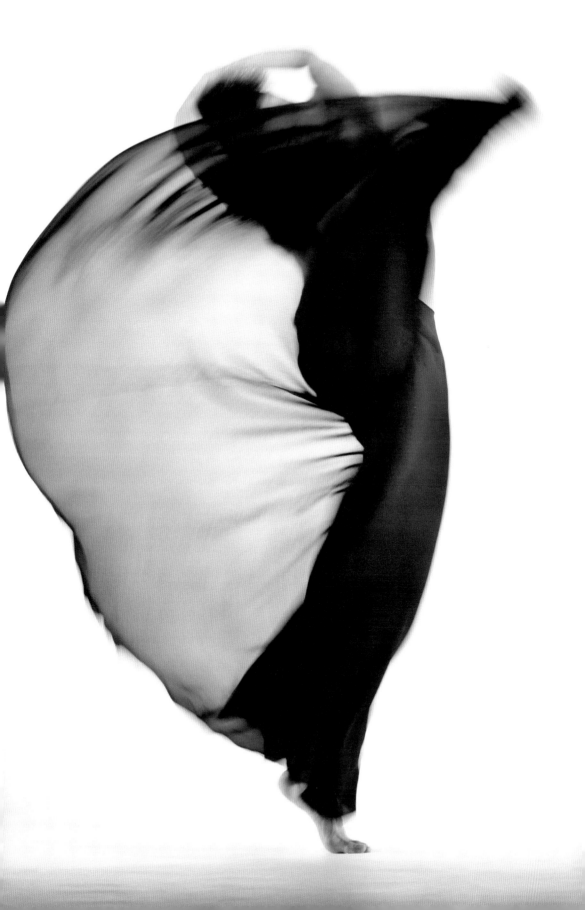

銘元舞「狂草」。（劉振祥／攝影）

「狂草」的音　沈聖德

「狂草」的舞不是依照音樂的節拍、情節或旋律編創。或許,再狂的音樂也未必能襯托出「狂草」的「狂」吧。林老師說,他要自由創作。舞者可以隨心所欲,愛怎麼跳就怎麼跳。換句話說,他要的音樂是空,而不是滿;是自由,而非束縛。

如果音樂是一種以格式化、組織性的音符組合時間、分割高度文明思考後的產物,那麼約翰・凱吉(John Cage)的狂,便在於不顧一切顛覆傳統,重新定位音樂。他的音樂在「行草 貳」中盡情奔放,如同宇宙初始的大爆炸。

到了「狂草」,則一切回歸自然:清邁寺廟後院裡的蟬,以鳴聲呼朋引伴。台東三仙台的海浪,在石卵灘上玩起滾石的遊戲。義大利成百的牛群,搖頭晃腦大口啃食美味野草,脖子上的銅鈴,從一個山頭搖到另一個山腳。草如果有耳朵可以聽的話,也會有所感應吧。

「流動」是「狂草」聲音設計的主題。舞者在舞台平面上移動,水墨在紙立面由高往下流,空氣流入舞者身體轉化成動能。除了「流」,還有「留」,水墨講「留白」,音樂的「白」是自然的聲音──風聲、水聲、蟲聲、牛鈴聲,不管你在不在意,它都存在。

音樂與白相反的「黑」,是人為的聲音,音樂創作的部分。我找了幾個朋友一起玩即興創作:郭進財玩管子、巴烏,李依琳在鼓皮和鑼鈸上玩豆子、粉圓和彈珠。王希捷與朋友玩人聲。此外,舞者的呼吸聲與舞步聲,也會在某些段落凸顯出來,成為最自然的音樂節奏。

無我

在路易士哈芬，一位年長的芭蕾教師到後台，眼睛哭得紅紅。從未這麼感動，她說，從未看到這麼誠懇、誠實的演出。舞者不為觀眾演出，只是全神舞動，使人不由自主地跟著他們呼吸，整個劇場全體一致的呼吸。

芭蕾老師總要人呼吸，她說，其實很難呼吸。「穿著束胸馬甲，叫人怎麼呼吸？」西薇‧姬蘭（Sylvie Guillem）曾經對我說。「我們一直憋著氣，背著觀眾時，偷偷吸一口，到了後台才大口大口的喘氣，才開始吸一點氣。你注意到沒有，雙人舞的片段都很短？」

雪梨一位資深舞評家對我說，全世界只有雲門這樣跳舞，全神貫注，全然沒有自我。

西方藝術家強調自我。舞者最大的動力來自不安的精力；自我不可崩盤，身心緊繃，做最大的投射。最不安、最神經質的舞，以葛蘭姆最徹底，因此在台上燃燒得最耀眼，最扣人心弦。

雲門舞者的「無我」來自傳統肢體的訓練。緊繃是偶發的，「鬆」才是常態。不管拳術或太極導引，虛，含，斂，都是老師們經常提示的字眼。內觀是必須經常維持的精神狀態。內斂因而神聚。專氣（專心在呼吸上）因而自由。忙著跟自己對話，就不會像西方舞者舉手投足全是「看我！看我！」的呼喚。行家對陣是沉氣對峙，伺機出招。雲門舞者外揚的動作只是一瞬，外揚之際，仍然守內。

西方舞蹈把肌肉骨骼做機械性的力學運作。「我」命令「身體」動作。而當一切源於丹田，以氣引體，我就是身體，舞蹈就是身體和動作，沒有「我」夾在舞蹈與觀眾之間。因為純粹，感染力特別來勁。因為虛、鬆、內觀，觀眾很容易被吸引到舞台上。雲門演出之際，劇場因而變得特別的沉靜，像那位芭蕾老師說的，全體呼吸一致。

我希望雲門之舞能夠引發觀眾的生理反應，而不只是視覺性的耳目之娛。

功夫是本事也是時間。雲門舞者功夫淺薄，花拳繡腿，但因熊衛老

師、徐紀老師多年耐心調教，在舞蹈的世界才能獨樹一幟。我要藉這個機會向兩位老師深深致謝。

我喜歡看雲門舞者在排練場裡垂手而立，靜靜聆聽老師們長達二三十分鐘的教誨。那是訓練的一部分。葛蘭姆說得好：「自由來自百分之百的紀律。」

我也喜歡看到舞者們像尋常年輕人，在陽光普照的大街上邊走邊舔手上的冰淇淋，或在義大利餐廳裡，嘻笑鬧成一團。

今天放假。明天赴莫斯科。早早打包，早早上床。

開演前，依屏與心放打坐靜心。（張贊桃／攝影）

河畔聚餐，女侍問大家爲什麼這樣開心，璟靜隨口說，林老師生日（其
實不是）。我意外獲得一盤插著仙女棒的美味冰淇淋。（周章佞／攝影）

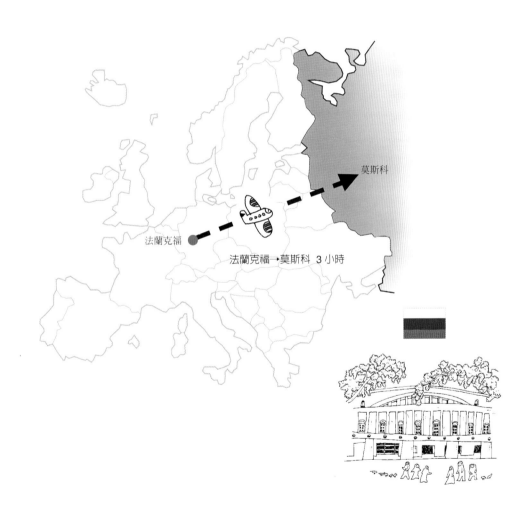

2007.6.3 → 6.10
德國 ➔ 俄羅斯莫斯科

莫斯科

法蘭克福

法蘭克福 ➔ 莫斯科 3 小時

前進莫斯科

09:45　Hotel check-out
10:00　Bus 出發
11:05　抵法蘭克福機場
13:05　LH3186　起飛／飛三小時
18:05　抵莫斯科

雲門出國很少驚擾外館，外館人少事多，國內訪客川流不息，迎來送往，如何辦公？雲門是老江湖了。但，到莫斯科，我們不敢婉拒代表處接機。機場移民局官員動作牛步化不說，機器還會出問題，四位團員就因電腦讀不出資訊，輪流罰站半小時。如果單獨旅行，很難不想起 KGB。

九點多總算抵達旅館。十點鐘，藝術節送來零用金，舞者抓了盧布，飛快逸失在黑夜的市區，找吃的去。比起上次來莫斯科住的蘇聯時代低階公務員招待所，這次如升天堂：鄰近普希金廣場的「馬可孛羅」，最近才整修過，桑拿，烤箱免費！（拍手拍手拍手！）

法蘭克福機場掛了一幅台灣「拉票」廣告。我正忙著腦筋急轉彎，來了一位旅客，望似高級知識分子，我馬上請他一起「急轉彎」，然後問他喜不喜歡這個廣告。

「喜歡。」

「那你會不會支持，投台灣一票？」

他笑嘻嘻地說：「當然。」

如果我是他，大概也會禮貌公關，滿口稱是。民調失敗！

我把圖貼在旁邊，請大家表示意見。

法蘭克福機場，要人支持台灣進入世界衛生組織的創意廣告。（張贊桃／攝影）

莫斯科墨索維埃劇院正門。（王淑貞／攝影）

莫斯科契珂夫國際戲劇節

Chekhov International Theatre Festival, Moscow　　http://www.chekhovfest.ru/

　　每兩年舉辦一次的莫斯科契珂夫藝術節，不僅節目多元豐富，活動亦延展至附近各個國家如亞美尼亞、立陶宛、保加利亞等等。當代劇場名導演羅伯·威爾森、日本能劇大師鈴木忠志，以及德國現代舞巨擘碧娜·鮑許都曾受邀至藝術節演出。

　　今年演出節目除雲門外，尚有加拿大當代劇場名導羅伯·勒帕吉（Robert Lepage）、馬修·柏恩（Matthew Bourne）的「天鵝湖」、瑪麗·書娜舞團與法國香堤偶劇團（Compagnie Philippe Genty）、彼得·布魯克（Peter Brook）與碧娜·鮑許舞團等等。

墨索維埃劇院

Mossovet Theatre　　http://mossoveta.ru/

　　此一區域原本是公園，於 1860 年代底，由鐵路器材公司老闆將不同幾塊地收購。在東邊的木造與石造建築，後來成為冬季劇場。而保留至今的磚造建築，則是在此一區塊的西南方。1893 年，這裡成為「水族館」花園，不僅有劇場，也有幾個舞台與迴廊，此外在中間則是個大噴泉。1897 年花園被賣掉，1898 年則由法國人 Charles Omon 租用，進行演出及娛樂事業。

　　此一花園與劇場在 19 世紀末及 20 世紀初，成為莫斯科市中重要的劇場；漸漸出現各種形式的演出：爵士樂、搖滾樂、還有輕歌劇等。1959 年，舊的冬季劇場重建，成為一座 1300 席的新劇場，同時莫斯科市政廳也更改了劇場名稱，原本的公園則變成了休閒綠地。

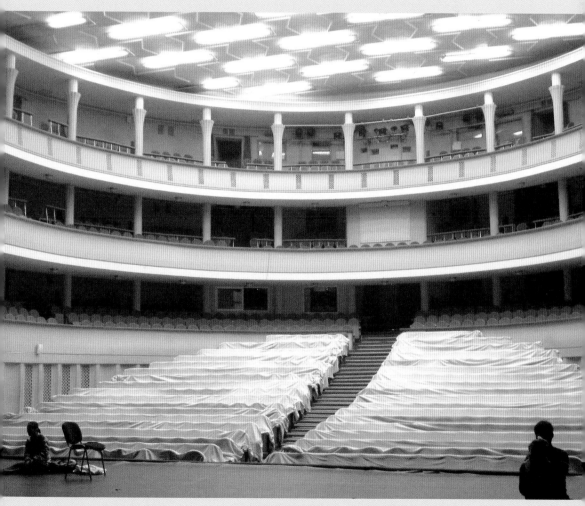

莫斯科墨索維埃劇院，白天的觀眾席用白布蓋起。（黃珮華／攝影）

2007　06　04　莫　斯　科　·　俄　羅　斯

黃金災難

早飯後，全團外出「遠足」，去紅場「健行」。我坐在旅館等電視台來採訪。三千張票只剩幾張，實在不必再上電視宣傳。可不可以不再接受採訪？可不可以讓台灣在俄羅斯全國性電視多亮一次相？

陽光溫和，綠葉輕顫。我讀一下莫斯科行程，不覺黯然。戲劇節裡，彼得·布魯克（Peter Brook）的戲與「流浪者之歌」同日開演。我們演完第二天，十號就得赴里斯本。碧娜·鮑許（Pina Bausch）七月一號才開鑼。九月碧娜到台北，我們又去了北美，都看不到了。所謂巡演，大概就是演給人看，看不到別人演出吧。

兩年一度的契珂夫國際戲劇節，一九九二年首度舉行，卻異軍突起，歐美大團之外，連日本能劇也原原本本地搬到莫斯科演出，很快在國際藝術圈建立了聲望。

除了鮑許、布魯克，今年的團隊還包括加拿大大導演羅伯·勒帕吉，舞蹈家瑪麗·書娜，還有英國男性版「天鵝湖」。還有，朱宗慶打擊樂團二十七日起在普希金劇院公演。（拍手拍手拍手！）

這是雲門繼二〇〇五年「水月」之後，連續獲邀，演出「流浪者之歌」。一回生，二回熟，這次業務溝通順利很多。

青天霹靂！三月底，國家劇院春季公演之際，莫斯科傳來壞消息：由於發現中國進口的米部分嚴重污染，俄羅斯政府三月頒布新法令，禁止稻米入口！

我的第一個反應是：換節目！

不行！戲劇節說：你們的票賣得最好，觀眾要來看「流浪者之歌」！

沒有米怎麼演？俄羅斯有沒有米？

戲劇節得到空前未有的任務，到處找米，花了十天才快遞一包米到台北。

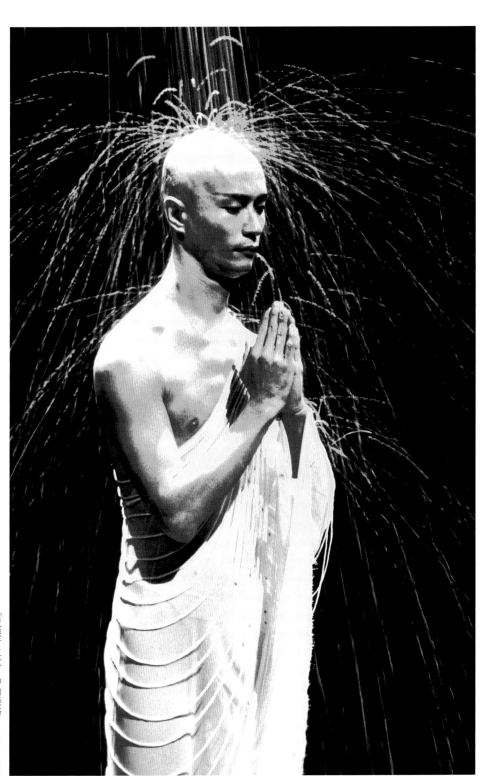

「流浪者之歌」中的榮裕。（謝安／攝影）

駒爺前往俄羅斯，製造「流
浪者之歌」的稻穀。暮春的
陽光讓俄羅斯的夥伴捨不得
穿上衣服。（林家駒／攝影）

不行，「流浪者之歌」的米必須圓實！圓實才不易踩碎；王榮裕靜立米下九十分鐘，尖頭尖尾的米會把他的頭扎爛。

「黃金稻穀」是詩意的誇張。稻穀是褐黃色的。「流浪」的米要洗（不然花粉會讓舞者渾身起疹發癢），要染（不然就沒詩意的金色光澤），要烘、曬（不然沒辦法乾燥），要閣（不然受了潮就發芽）。三噸半的米，要四名工作人員，一天八小時，處理兩週才告完工。做過的人都說，下次別再找我！

這些米每次旅行都在考驗雲門諸將的耐心，要苦口婆心跟各國海關打包票：不吃，不賣，不散；不會，不會，不會演完後就地焚燒，每一粒米都會帶出境，送回台北。

誰也沒想到，參加美國雅各枕舞蹈節，在森林裡穀倉改裝的戲院演出時，松鼠會跑到舞台上，在王榮裕腳邊大快朵頤，而且呼朋引友，最後一場，來了五隻。沒想到澳洲農產檢疫局竟會真的派兩名專員（還好沒佩槍），從下貨開始，全程盯場，到最後演出結束裝車為止。

「流浪」有兩批米，一批住台灣，在亞洲、美洲演出；另外一批，為了節省航運費，住在法蘭克福附近的棧倉，專門應付歐洲的演出。德國那批因為多年使用已經碎得不堪上台，去年才運回台灣焚銷。為了莫斯科之行，技術指導駒爺，林家駒先生，才費盡力氣重製一批（三噸半！），不料被禁止入境。

莫斯科找到米了。隔洋 Email 教導俄國人製米（要洗！要染！要烘、曬！要閣！）卻始終不得要領，駒爺義氣地說，我跑一趟莫斯科教他們做！

契珂夫戲劇節在莫斯科郊外租了一個大廠房來製米。駒爺說，那個地方很大很大，芭蕾舞團鋪了地板就在那裡總排。

可憐的駒爺，被流放到森林邊的小客棧，每天「上班」監工，教戲劇節的工作人員洗一閣一染，再烘乾。「下班」後就到森林散步，

回客棧唸佛經。

荒郊野外，小店食物粗劣，只好到小超市找吃的。駒爺吃了八天俄國香腸。

大功告成後，駒爺到德國歸隊。他告訴雲門的工作人員，北國春天苦短，前往協助翻譯的俄羅斯女郎，珍惜難得的春陽，乾脆穿比基尼工作。

駒爺抱著電腦向我顯示稻穀的照片。看起來很像雲門的米。

我問他，比基尼女郎的照片呢？

戴著 iPod 聽佛誦的駒爺笑著說：「米比較重要。」

靜君與團員演出「流浪者之歌」。（游輝弘／攝影）

流浪稻米的故事　盧健英

　　一九九四年十一月，一條金黃蜿蜒的稻米之河汩汩流瀉在國家劇院舞台上。

　　在隨後的九十分鐘裡，它或安靜流淌，或乘風漫舞，或柔軟如緞或昂揚如箭，直至幕落之前，嘩！數百斤稻米以千軍萬馬之勢怒吼奔騰而下，舞台成了一幕黃河決堤的風景，氣勢漫天蓋地席捲而來，舞者淹沒在光影交疊的米雨中，天旋地轉，乍起的喬治亞民歌從耳膜灌入胸臆，如潮拍岸。在澎湃璀璨的視覺震撼後，空間復歸寧靜，任無限延伸的時間之河撫平體內流竄的悸動。

　　三千五百公斤的稻米，它們吟唱的是流浪者之歌。

　　從一九九四年台北首演之後，這批稻米便展開了世界旅程的流浪。根據雲門的演出紀錄，在過去五年之內它的足跡隨著「流浪者之歌」已走過包括香港、荷蘭、挪威、柏林、巴黎、丹麥、漢堡、美國、澳洲、慕尼黑、烏帕塔等十三地，迄今演出七十九場*，是雲門舞碼中最短時間內累積演出場次最多的一支，也堪稱有史以來旅行最遠的一批稻米，由於噸數實在太重，流浪稻米每次都必須比舞者早數月就出發，乘坐比較經濟的貨船艙出國。但一年一年來自世界各地的邀約不斷，雲門技術組於是在一九九七年複製了另一批稻米，新一批稻米定居在德國，好免於洲際間的舟車之苦。然而不同的旅行總是會帶來不同的際遇，這一批稻米也曾發生一段小插曲，在它的旅行「護照」上，記載著一九九八年入境澳洲海關時，遭「閹割」，「淨身」之後，如今是斷無再生能力了。

　　「我要一整個舞台的稻米。」一九九四年，林懷民從紐約回來，丟了一個聽起來不算太難的題目給雲門技術組。

　　在異國行旅的日子裡，他突然想念起稻米。兒時記憶中，秋收後鋪在四合院裡的稻穀，總是在陽光下閃爍著誘人觸碰的金黃色，他一直想跳上去好好地玩一玩，但在物資不足的當年，稻米何其神聖而珍貴，大人豈能容不更事的孩子暴殄藝瀆。四十年後，說不出是什麼樣遠行之後升起的鄉愁，林懷民想肆無忌憚地玩它一玩。

　　這一年的三月，「稻香」出現，一支少見於雲門的、極具愉悅氣質的舞碼，從幕起稻米就如雨而出，舞者們在米中開心地玩，廿分鐘的長度裡，盡情滑、跑、跳、躍。

　　負責製作道具的張贊桃說，他們是吃了數十年的米後，因為「稻香」才開始認識米。第一次打開從宜蘭鄉下買回成袋的稻穀，才發現苦差事正要開始。從檢視稻穀的

　　*自一九九四年首演，十四年來「流浪者之歌」已走過包括香港、荷蘭、挪威、柏林、巴黎、丹麥、漢堡、美國、澳洲、慕尼黑、烏帕塔、倫敦、委內瑞拉、瑞士、巴西、哥倫比亞、捷克、雅典、莫斯科等十八個國家五十二個城市。截至二○○七年底，已演出一百七十二場。

形狀（只有圓形的稻粒最不易造成舞者的傷害），到成順成順地洗穀子去毫芒、瀝乾、篩雜質，八里排練場的後面成了七、八個大男人揮汗如雨的曬穀場，一道道的手續像是一次次馴服稻穀的過程，直到它的粗糙程度終能容許與舞者的肌膚相濡。再經過數次的染色試驗，這一批稻米在「稻香」中初次登場，呈現的是青春的豐美與單純。

青春之歌後，稻米就將踏上領悟生、老、病、死的流浪旅程。

一九九四年開排「流浪者之歌」前，林懷民與舞者先做了一次身體的革命。剛從印度菩提迦耶回來的林懷民要求舞者從打太極、靜坐開始做起，而不再是舞者們都熟悉的現代舞訓練，有的舞者在這個過程中坐立難安，彷彿全身肌肉關節都成了籠中之鳥。過了一段時日，一坨坨的稻米搬上了排練場，林懷民要求舞者們用不同於「稻香」的沉與慢，各自與稻米展開即興練習。資深舞者王維銘說，當時舞者對於這樣的練習有許多的質疑與議論，「數年之後，才發現原來老師就是要我們發出質疑，讓身體重新思考，重新出發。」

舞蹈排到「聖河」一段時，有一天林懷民突然又叫舞者們試試看在米上跳跳跑跑，舞者們試著照做了，只見林懷民看了以後笑了一笑，用幾乎是自言自語的口吻說：「我幹嘛這麼做，何必怕呢？」便要舞者再回復沉緩的氣質。當年在場邊看到這一幕的王維銘說，讓身體的城堡解體，放棄原來安全依靠的，任誰都會有猶豫，「是他的勇敢帶起我們的勇敢，所以才有今天更開放的雲門風格。」

排練「流浪者之歌」，舞者往往一整天「泡」在米河、「淋」在米雨中，每天透透澈澈地洗了不知多少次的米浴，常常也不知夾帶了多少米回家，打開抽屜、衣櫃，從頭髮、從指縫，一不小心便抖落陰魂不散似的金黃米粒，當然，稻米所帶來的後遺症也不少，除了少不得芒穿進毛細孔中，許多人在跳完之後輕者全身過敏發癢，嚴重的刺痛如灼，連衣服都無法上身。還有人因為眼睛不適去看了眼科之後，讓醫生從眼睛裡挑出米殼。去年底有一陣子「流浪者之歌」的邀約稍緩，舞團重排其他舞碼都好幾個月了，舞者黃旭徽有一天竟從耳朵裡倒出一顆寄居了數月之久的稻米，原來舞者的經脈五臟早已是稻米迤邐竊行的流浪路線。

一顆小米粒所造成的穿肌之力，唯有王榮裕知道。

王榮裕在「流浪者之歌」裡是一場肉體與稻米的永恆之舞，嚴格來說，他並不是「飾演」求道人，而是真正在這幅生命風景裡禪修試煉。

第一次在八里排練場試米時，王榮裕的頭頂上方擺著三百公斤的米，將在九十分鐘裡不疾不徐地從五百公分的高度落下，「如果受不了，就不要硬撐。」儘管知道在劇場訓練多年的王榮裕有著堅韌的身體能量，林懷民看著正要走上排練場定位的他，還是忍不住說出心中的掛慮。

稻米經過頭頂迸射出美麗的弧線而後掉落，彷彿生命的輕舟越過萬重山水，王榮

裕雙手合十，莊嚴閉目，一分鐘、兩分鐘，十分鐘、廿分鐘過去了，隨著時間的延長，求道人不知已走過多少急湍險灘，繁花綠地，林懷民始終沒有掉以輕心，「當我瞥見王榮裕的眼眶裡，一滴清亮的淚珠靜靜懸著，我感覺他在另一個世界，另一個我進不去的世界裡。」林懷民極震撼地看著，等到一舞竟成，王榮裕乾淨的面龐上早已是血汗交融，即連彎起合十的雙手，因長時間承載滂沱而下的稻米，在虎口的部位也綻開斑斑血跡。

雖然技術人員為王榮裕做好各種各樣包括塗樹脂、貼膠帶的保護措施，但行走世界各地的劇院演出，米柱往往在不同的氣流下像精靈般飄忽難卜，防不勝防。這個角色至今找不到第二位替代人選，所以也沒有第二個人知道讓米打破頭的滋味究竟如何。不過，有一件東西可以做見證，那就是經年累月的演出，求道人的衣服終於被米砸破了。

如果說王榮裕長達九十分鐘的佇立，是在滴米穿石的凌遲中呈現專注定靜的細膩之美，那麼「禱告III」一幕，則是一場王維銘與稻米纏綿濃烈的雙人舞，孤絕到了使人暈眩目迷的地步。當然，孤絕，對舞者而言是非常危險的。

「禱告III」是一幕揚揚沸沸的精神解脫。舞台上將有八百公斤的稻米從吊桿上瞬間傾瀉而出，然後舞者王維銘在一至二秒之內衝進米瀑中，用身體、雙手將稻米撥弄出如煙火般的千姿百態。王維銘在滾滾蒼蒼的米陣中，必須跑在百分之一秒的縫隙前，判斷身體的落點，如果沒有躲過傾盆而下的米幕，腰可能受傷，如果摔在過薄的米堆上，膝蓋可能報廢。

對於這一段舞，王維銘又愛又恨，「這是一段我和稻米的雙人舞，我在瞬間裡掌握它的蠕動、它的光澤、它的線條，然後藉著我的身體呈現它的美。然而每一個瞬間之美，都可能是造成傷害的陷阱。」五年來，王維銘彷彿與稻米談了一場生死之戀，總是要付出浴火般的拚搏，「才算覺得完成了這個作品。」

但是，情人總是傷人。一九九五年「流浪者之歌」到香港演出，香港文化中心的挑高特別高，這天八百公斤迎空而降，衝進米陣的滔滔巨流裡，王維銘立刻感到右腰一陣撕裂的痛楚，忍痛跳完之後，第二天腰就動彈不得了。

直到如今，傷痕累累。王維銘說：「稻米，是帶刺情人。」

愛得越深，傷得越重。

一九九八年，丹麥哥本哈根劇院舞台，王維銘腰疾復發，延請當地醫生來看亦束手無策，林懷民找了其他舞者替代上場，但「禱告III」這一幕不成，「對事先沒有準備的舞者來說，這樣做太危險。」直到上場前還直不起腰的王維銘堅持自己上台。但站在舞台邊等候上場時，王維銘心裡其實在打一場極慘烈的拉鋸戰，一個聲音在怒吼：「你都已經如此了，為什麼還要再推殘自己。」另一個聲音覆蓋上來：「你不能讓這個作品不完整。」兩邊的矛盾，讓一向內斂寡言的王維銘哭了出來。

此時，林懷民皺著眉問他：「晚幾秒出去，你不需要挨那一下。」

終究，王維銘衝了出去，再一次以肉體迎接情人的折磨，米瀑如萬箭墜落，與肉體拉扯出一種欲生欲死，痛楚與歡愉的交媾。半年以後，王維銘撫著剛開完刀的膝蓋骨說：「你沒有辦法先給自己一個安全的藉口，再去跳舞。」

（原載於一九九八年十一月十二日中國時報）

維銘在「流浪者之歌」中「玩米」。（游輝弘／攝影）

2007　06　05　莫　斯　科　·　俄　羅　斯

戲要常帶三分生

記得費里尼「童年往事」中，鋪天蓋地、恍如夏雪的楊絮？

莫斯科入夏了。戲院前的公園，楊花張狂，漫天飛舞，在腳邊糾纏，鑽進排練室，在空氣中浮游。

今天開始溫習「流浪者之歌」。

旅途中換節目好處是，換個口味，有新的挑戰。壞處：從頭來起。

下課後打坐，希望喚起原有的肉身記憶，溫柔地。

「流浪」作於 1994。「狂草」是 2005 的作品。十一年之間，雲門動作語彙由簡而繁。前者由靜坐出發，後者讓太極導引和拳術磨練出來的身體全面「發作」。由繁入簡難。如果沒有過程，一不小心，能幹的身體就跳出來逞強，破壞了純淨拙樸的風格。

「流浪」的身體要守，但不能僵，不能小心。我常告訴舞者：小心是思考，不是舞蹈；舞蹈是純粹的肉身，純粹的呼吸。「你看，」我加一句：「貓要上樹，不會停下來想，才跳上去。」

後來，一位有知識的朋友糾正我，貓要跳之前，是想過的。

13 歲的舊舞，資深舞者熟極而流，可以閉著眼睛走完整個旅程。「熟極而流」可以是個災難。

梅蘭芳說，戲要常帶三分生。他不是說只學到七分就上台，而是全盤掌握之後，仍然要虛心，警覺。當你覺得你會了，演出註定粗糙。

表演不是呈現編舞家設計的規格，必須是肉身在「當下」的靈動。音樂的能量，燈光的扎眼，稻穀打在身上的微痛，對其他舞者的感應……全身細胞統統要打開。觀眾所得到的恍惚感來自舞者專注吐納所牽動的空氣。這是「流浪者之歌」。

窗外楊絮忽上忽下，我看著舞者靜坐，心中不安：貓咪，周偉萍女士，已經感冒倒在床上，鼻子敏感的舞者如果不戴口罩，是不是會添加花粉熱的病號？

彩排完畢，大夥兒躺平了休息，感冒初癒的偉萍還在加工練習。（張贊桃／攝影）

2007　06　06　莫　斯　科　·　俄　羅　斯

魂魄

莫斯科有不少文學家的雕像。高爾基，屠格涅夫，普希金，杜斯妥也夫斯基這些人都高高站在台座上，俯視腳下的人群。

在果戈里的雕像下，我問一位年輕人：「你們在學校念果戈里、托爾斯泰，這些文學家的作品嗎？」

「當然。」

「像『戰爭與和平』、『卡拉馬佐夫兄弟』，這麼厚的書也全部讀嗎？」

「小學讀文選，中學整本讀，一直讀，到博士口試還在考。」

「文學博士？」

「不只，法學博士也考，許多科目都考。這些作品是俄羅斯的語言、文化、歷史、哲學、信仰，是民族的魂魄。怎能不讀？」

哇噻！

杜斯妥也夫斯基雕像。（王淑貞／攝影）

2007　　06　　07　　莫　斯　科　·　俄　羅　斯

班門弄斧

「流浪者之歌」第 170 場演出。

170？我們都嚇一跳。

有大象記憶的舞者折著手指數：台灣、香港、巴黎、里昂、倫敦、紐約、芝加哥、洛杉磯、阿姆斯特丹、海牙、琉森、柏林、漢堡、慕尼黑、貝爾根、哥本哈根、烏帕塔、波哥大、聖保羅、布拉格、雅典、卡拉卡斯、墨爾本、布里斯本、阿德雷德、還有……

光聽這些地名，我渾身發麻，我們真的去過這麼多城市？ 17 國，43 城，王榮裕說。

「流浪」到莫斯科。有點緊張，因為音樂。1999 年，「水月」到柏林德意志歌劇院。演出前，我根本坐不住。巴哈「大提琴無伴奏組曲」到德國！用英文來說是 Bring coal to Newcastle。中文大概就是「班門弄斧」。沒想到三千名觀眾站起來拍了二十分鐘手。第二天謝幕完，馬友友到後台來，喊「Bravo！」我知道我通過音樂考試了。

藝術從不懸空，一定有「潛台詞」。「流浪」的音樂在我的耳朵裡充滿宗教感，彷如聖歌，其實是「犁田歌」、「歡宴曲」之類的生活抒情。

如今到了莫斯科，觀眾熟悉喬治亞民歌，耳邊聽的和眼睛看的全然兩回事，頭腦會不會打架？

來自裏海附近的新米很扎人，舞者在米上撲、爬、滾，不少人擦傷了。劇場設備老舊，技術人員耐心克服，終場時落米順利如瀑布。謝幕有點古怪。幕落後，只有少數人拍手。忽然，全體一致，有節奏地鼓掌。

戲劇節的人說，這是最熱烈的表現，通常需要一點時間的醞釀，今晚卻無過程地爆開來；「流浪」很少謝幕這麼久。

濤濤，伍錦濤，用二十多分鐘劃完同心圓的圖案後，觀眾再度擊掌。

「流浪者之歌」中的「樹祭」。（李銘訓／攝影）

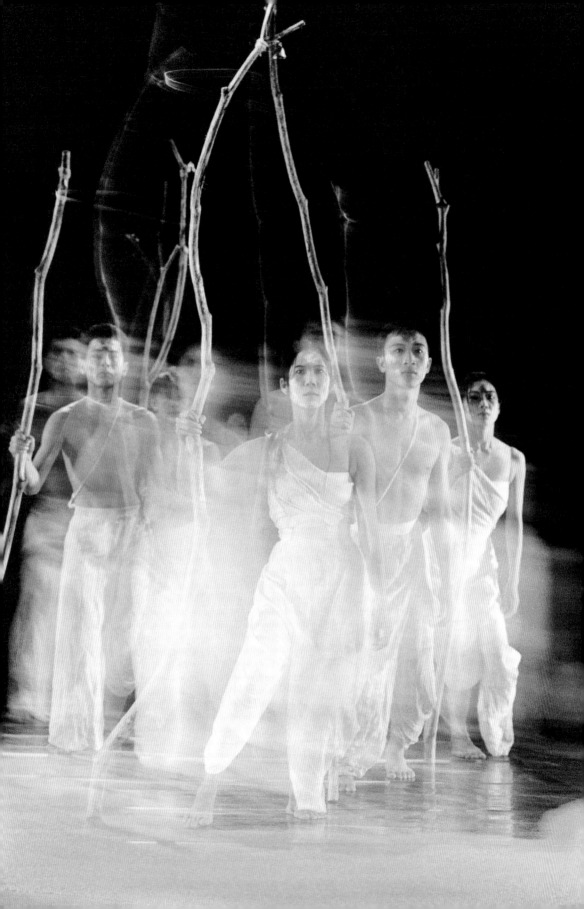

場燈亮後，幾百人不走，有人坐在椅子上盯著舞台上不動，有的人紅著眼眶，台前站了不少人研究米，許多人拿出手機拍照，每隔一陣子就有人意猶未盡地拍手。

戲劇節總監沙德林捨彼得・布魯克，出席「流浪」首演，還留下來主持酒會。戲劇節找來協助雲門的翻譯，政大俄語系四年級，現在莫斯科大學當交換學生的白樵，為沙德林翻譯。譯得很好：「過去兩年，我不斷聽到對『水月』的好評與懷念。看來，未來幾年，我的耳朵又要塞滿莫斯科人對『流浪者之歌』的感動。」後來，電話來了，法國大使已經久等，沙德林才趕赴布魯克的酒會。

好幾位喬治亞人向我致謝。一位喬治亞導演對沙德林說，看到對喬治亞音樂的新詮釋，很興奮。

今晚我可以放心安眠。

俊憲演出「流浪者之歌」的「終結與起始」。（游輝弘 / 攝影）

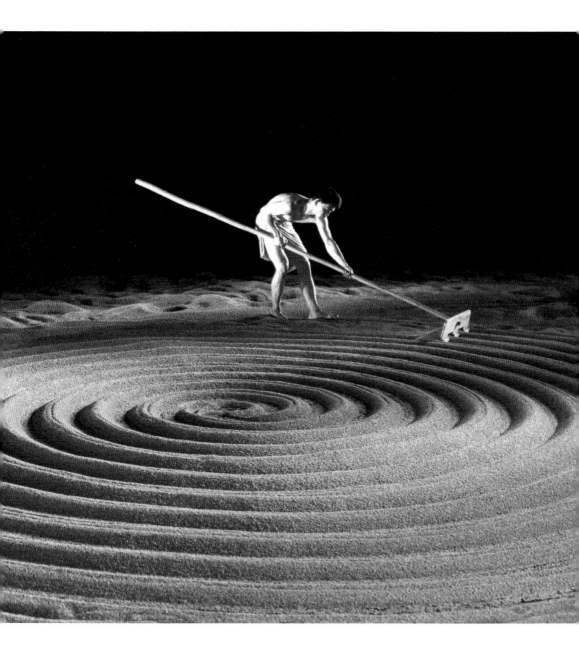

2007　06　08　莫　斯　科　·　俄　羅　斯

尊嚴

下午做了第六個，也是最後一個，電視訪問。

演出前，我到劇場門口逛了一趟，看看是哪些人來看戲，看他們如何在大堂喝酒寒暄聊天。

我意識到我是來找那個人。

前年，「水月」開演前，我在戲院門口看到他。楊花如夏雪，他穿著淺棕色西裝，藍領帶，細邊眼鏡，雙手拉開一張紙，翻譯告訴我，上面寫的是：「請給我錢，讓我看雲門。」

蘇聯時代，俄國政府讓全民可以免費或用很低的票價看到一流的芭蕾、戲劇、和交響樂的演出。經濟開放後，物價飛漲，貧富懸殊，公教人員薪資沒有合理的調整，中學教員月薪只有一兩萬盧布（1盧布等於1.3台幣），「流浪」的門票最低五百盧布，最高兩千，倫敦來的男性「天鵝湖」，門票賣到三千盧布。舊時代培植出來、有藝術教養的知識分子，如今買不起門票。翻譯說，在戲院門口乞錢買票的人愈來愈多。

看過要錢買麵包的乞丐，看過歐美大城戲院前，拿著「如果你多一張票，請賣我」小牌子的人，從未見過乞錢買票的例子。

那位先生，沒有討好的笑容，沒有不安，只是安靜拿著紙張，站在楊花紛飛、人來人往的戲院前。

我感到一種震動。

李查，Richard，我們的製作經理李永昌，告訴我，有一年他隨香港團隊到了西伯利亞 Krasnoyarsk，戲院大堂整排整排的落地長鏡，李查為華麗的裝飾吃驚。戲院管理人員告訴他，鏡子有實際功能：讓觀眾整裝。

大部分居民是工人，看戲的日子，帶著禮服上班，穿著工廠制服到劇場，先進廁所換衣服，在大堂鏡前整裝，才端莊就座。

近幾年，隨著經濟景況的改變，台北計程車司機加添不少知識分子。或經商失敗，或被迫提前優退，或公司裁併被解僱，或者不願去大陸，改行開車。他們穿著潔淨，有的西裝領帶，有的聽古典音樂，有的一口流利英文；說起自己的遭遇，極端平靜，沒有自憐，好像說別人的事。我遇到更多基層出身的運將，把車子打點得乾乾淨淨，還插了香水百合，待客斯文有禮。

「流浪」第二場開演前，我想起楊花中那位渴望精神糧食、莊嚴乞票的先生，想起台北的朋友，想起尊嚴這兩個字。

所謂「台灣人的尊嚴」就是在這些可敬的運將身上吧。

2007　06　09　莫　斯　科　·　俄　羅　斯

溫柔之必要

昨晚演出後，請大夥兒到一家喬治亞餐廳聽歌。三男（高、中、低音），一女（高音）。他們在餐廳遊唱，在我們的房間受到最熱烈的歡迎，掌聲不歇，encore 連連，好像開演唱會。

喬治亞民謠沒有某些俄羅斯民歌的荒涼，是溫柔與哀愁的傾訴。男聲合唱，氣總是很長，所謂迴腸蕩氣大概就是這樣吧。

「流浪」首段的「犁田歌」有如漫漫長河。犁田怎麼有這麼長的氣，好像有犁不完的田？

有的。有一年，作家阿城在洛杉磯看完「流浪」後對我說，文革期間，他下放河套，生產大隊吃過早飯，把乾糧用布紮在腰上，趕牛犁田，筆直往前走，中午坐下來吃飯，再筆直犁回來。

原先說好，莫斯科之後，接著到喬治亞，但最近兩國交惡，怕打起來，「流浪」「回家」的計畫只好延後。

演過兩場，心定了。舞者早餐後「勇敢」外出，坐兩站地鐵去美術館。

莫斯科地鐵有幾站帥得有如美術館，用壁畫、馬賽克鋪陳出歷史與革命的情境。

喬治亞餐廳四歌手。（周明佳／攝影）

不一定極權政治才做得出偉大藝術事業。特利齊亞可夫美術館（Tretyakov Gallery）最初就是工業鉅子特利齊亞可夫的私人收藏。他專收俄國藝術家作品，在私宅邊蓋出展示廳，開放給大眾免費參觀，1892 年捐給莫斯科市議會；共捐出一千八百七十七件藝術品，包括一千六百六十二幅油畫。莫斯科市議會繼續蒐集二十世紀畫作，另闢新館展示，使特利齊亞可夫美術館成為俄羅斯美術最完整的收藏。

第一次見識到有系統的俄國畫作。堅實的寫實功力，濃烈的色彩，濃烈的情感，歷史事件的大畫特別多，簡直叫人不能不去看它，不能不產生激烈的反應。

二十歲那年，初識葉石濤先生。葉老（那時他一點也不老）問我在讀什麼。「『安娜‧卡列妮娜』。」哦，他說，俄羅斯冬季酷寒漫長，人在房子裡關太久，就會做出許多「不應該做的事」，必須贖罪的情結特別嚴重，因此產生宗教玄學。冬天很長，因此有足夠的時間寫出又長又厚的大部頭小說。

葉老牙齒只剩幾顆，眼睛不行了，仍然每天伏案。左營很熱，幾年前，我幫他裝了一台冷氣機。他到台北領行政院文化獎時跟我道謝：「唉喲，你使我每個月多出一大筆支出，電費好貴！」

在特利齊亞可夫的收藏中，最讓我感動的是一幅十五世紀由安德烈‧盧布列夫（Andrei Rublev）畫的聖像畫，「三位一體」。

中古世紀的聖像畫往往風格嚴峻，以無表情的人像訴說驚悚的神蹟：一位處女忽被告知，她懷孕了！一個年輕人手掌上血淋淋的傷口射出白光！

在這幅全俄羅斯最有名的聖像裡，聖父，聖子，聖靈，閒適地坐著，體態放鬆，翅膀也在休息，好像在綠蔭裡喝下午茶；弧形的構圖，柔和的色彩，使人感到溫柔的暖意。

旅行，上課，排練，裝台，演出，回旅館洗衣服洗襪子，日子規律而刻板，一點點美，一點點溫柔的安慰，讓我們緩過一口氣，可以表演得更好，可以繼續旅行下去。

明天赴里斯本。

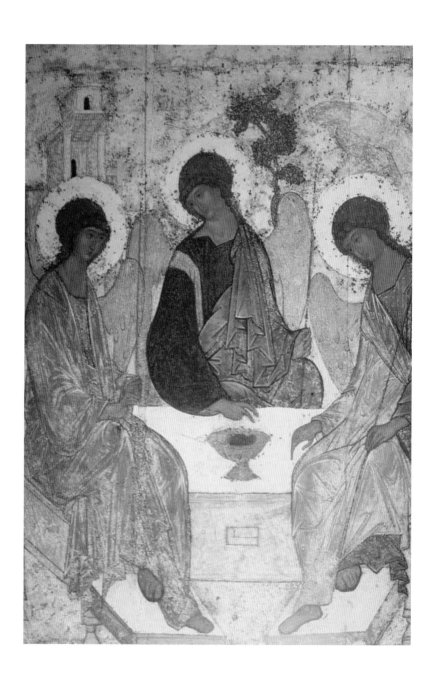

安德烈‧盧布列夫的聖像畫「三位一體」。 (張贊桃／翻拍)

2007　06　10　莫 斯 科 飛 慕 尼 黑 飛 里 斯 本

告別與眷戀

下午兩點出發。年輕舞者起大早「遠行」（五站地鐵），去「新少女修道院」，舊俄時代貴族女子出家的地方。時間不夠，他們沒能去修道院後、名人聚集的新聖女公墓：契珂夫，果戈里，普羅科菲夫，史克里亞賓，赫魯雪夫，葉爾欽，以及新近往生的羅斯托波維奇。

今天，黃姐，雲門基金會執行副總黃玉蘭，在台北為母親舉行告別式。我只能在飛機上誦經，迴向黃伯母。

黃伯母得了肺腺癌，家人一直瞞著她。二十個月來，定期吃艾瑞莎（Iressa），天天唸佛，過得平順安穩，沒有苦痛，最後平靜衰竭往生。

臨終前，黃姐對伯母說：「媽媽，妳跟菩薩好好走。」

黃伯母大聲答應：「好！」

人生最大的痛苦，莫過於往生前的恐懼與無助。黃伯母福報深厚。

母親病重時，崇民請密宗的堪布為母親說西方極樂世界，內容同於阿彌陀佛經。那時節，母親已不言語，不睜眼，堪布來時，卻總把頭傾到聲音的方向，一動不動，直到說法結束。

2004 年 9 月 16 日，我從國家劇院做完技術排練回家，已過十一點。我坐在床邊陪母親，複述堪布所說過的話；我要母親放心，她關懷的人和事，我們都會照顧，完成。我說了兩小時，母親彷彿回應，嘆了三口氣，安詳往生。

18 日，「陳映真‧風景」和柱子——伍國柱的「在高處」首演。

崇民說，你去吧。

父親往生後，母親集合全家，要求每個人正常工作，正常過日。崇民說，你還是去戲院吧！

下午彩排兼記者發布會後，趕回家為母親誦經。晚上，在「在高處」

尾聲時抵達戲院。

這是柱子的舞第一次在國家劇院上演，和信的譚醫師特別准他假，讓他在燈光室看，也特准他上台謝幕。理了光頭，化療後的柱子不可近鮮花；我送他一籃水果。

「陳映眞‧風景」結束時，我從台上請前幾排觀眾將花傳到十二排中央，給陳映眞先生。觀眾的掌聲熱烈而持久，低調的映眞先生不得不三度起身致意。

星期天，我沒上戲院，我們到宜蘭福園送走了母親。雲門裡只有兩位同仁知道母親的事。我瞞著大家，讓演出正常進行。

我曾去過瓦拉西的恆河。我知道，逝者如斯，但是……

「雖說人老了總會去世，」外婆往生時，母親給在美國的我寫信。「但是，」她說：「眞寂寞啊。」

那是孤兒的寂寞。

眷戀與自憐。

因爲母親的病，我兩年沒去菩提迦耶。2005 年底，我決定走一趟。

行前，我去和信看柱子。在病房門口，護士抓住我：柱子危急，卻不肯插管，不肯進加護病房。

柱子意識很清楚，見到我，很快同意。但他有條件，要我幫他談判：麻醉生效後，才可以插管；拔管後很久，才可以退麻藥。醫生一一答應。柱子點頭，護士們就十萬火急把他推走。

那是柱子第三次進加護病房。每次都化險爲夷，這回，醫生也有信心。留在台北，我也做不了什麼。兩天後，我決定還是去印度。我可以禱告，求佛祖救柱子。

（後來，他的教友說，我去錯了「區公所」；篤信基督教的柱子戶口不在佛祖那裡。）

有史以來第一次，我在菩提迦耶心不定。坐在菩提樹下也不安寧。我告訴自己，回了家，你也做不了什麼。

最後，我還是改了機票回家。飛抵台北，打開手機，有一則當天的留言：「這裡是和信醫院，今天上午四點二十五分，伍國柱先生往生了。」

原來我是回來主持他的告別式。

七十六天後，曼菲在和信美麗地走了。

時間會沖淡愴痛。

不然。他們常以比往日更龐大的身影存在。

在莫斯科地鐵站，母親大聲問我：「你急什麼？年紀這麼大了，還這麼慌慌張張？」

年輕舞者犯了錯，曼菲立刻說：「過陣子他就知道了，小孩子嘛。」

我的手機裡存著幾個柱子的簡訊。其中一個這麼說：「老師，粽子很好吃。我沒有聽話，把兩個粽子一口氣吃完了。」

那個手機去年秋天丟了，在倫敦。

「流浪者之歌」在莫斯科謝幕，觀眾站起來爲榮裕歡呼。（周明佳／攝影）

2007.6.10 → 6.17
俄羅斯 ➝ 葡萄牙里斯本

莫斯科

莫斯科➝慕尼黑 3 小時 10 分鐘

慕尼黑

里斯本

慕尼黑➝里斯本 3 小時 10 分鐘

CENTRO CULTURAL OLGA CA

2007　06　11　　凱　敘　凱　思　·　葡　萄　牙

看海的日子

昨天的旅行過度「偉大」。

在莫斯科準時登上德航班機。一位旅客就醫，大家等。等她上了飛機，我們已經錯過了原訂起飛的時刻，重新排隊。（莫斯科機場只有一個客機跑道！！）起飛時已經遲了九十分鐘。大部分乘客是德國人，從頭到尾安安靜靜，「共體時艱」，無人抱怨，無人歇斯底里。

只有我發神經，告訴空中小姐，我們在慕尼黑只有五十分鐘換機，我們有三十人！

機長答應加速。

他只搶回二十幾分鐘。

到了慕尼黑，德航派出一位長腿小姐候在機艙門口。「還差幾人？三十個人到齊了？好，跟我來。」

快跑快跑快跑。

拖著行李跑江湖，立翔、宛均、乃妤在莫斯科機場。
（周章佞／攝影）

長腿小姐健康，美麗，幽默。雲門舞者總有本事把焦慮化為 party。急行軍變成嘻嘻哈哈的童子軍郊遊。

「好，現在辦入關，」長腿姐姐說：「我到對面等你們。」

她等了半小時！

上個月進德國順利如常。這回碰上兩位年輕的移民局官員（菜鳥！菜鳥！）讀不懂我們的護照，找不到我們的簽證！（菜鳥！菜鳥！）

慕尼黑到里斯本只要三小時，卻被我們延誤了一百分鐘。走進機艙時，所有旅客的臉又臭又長。

子宜的外婆恢復意識，離開加護病房了。她從台北回來，和我們在里斯本機場碰頭。但，她的行李沒有到。再找一次。再仔細找一次。排隊，報失。好，明天下午一點班機送達……

半小時的巴士，近午夜我們才抵達凱敘凱思（Cascais）的 Cidadela 旅館。

旅館有游泳池耶！（拍手拍手拍手？）大廳裡，癱在行李旁等房間鑰匙的團員只想上床睡覺，無人反應。

昨夜十二點半進房間。兩點上床。六點醒來。（因為莫斯科已經八點了。）

坐在陽台上，看著陽光由雲層瀉下，掃亮灰藍的大西洋，此起彼落的鳥聲催醒一城赭紅的屋頂（比佛羅倫斯的淡，有些近於橘紅），這是伊比利半島的西南角。當年葡萄牙船艦就是從這個海域揚帆東行，在亞洲，路過一個蔥綠的小島時，為它留下一個美麗的名字。

出國前惡補了「大國崛起」，又上網做了功課，早餐後，舞者三五成群，鳥兒似地飛出旅館，坐二十分鐘火車進里斯本市中心，去見識世界第一個殖民帝國的遺跡。

凱敘凱思看海。（蔣勳／攝影）

25 歲那年，我背著包包來到葡萄牙。那是歐洲最窮的國家。教堂的門面很髒，人卻是笑嘻嘻的。我落腳在工人區的小民宿。晚上，巷弄裡的小餐廳一片喧笑；昏黃的燈，陶瓶的紅酒，閃亮的白牙。那時，葡萄牙是西方世界唯一沒有可口可樂的國家，卻有最快樂的人民。

兩年後，葡萄牙發生了柔性革命，打倒四十年的專制政府，社會開始現代化。如今，會不會已經「全球化」了？

為什麼不讓里斯本停格在 1973？

我決定不進城，就在海邊走走。

度假是歐洲人重要的儀式，法國人、德國人到了夏天就往陽光的南歐跑。7月1日兩國公路一定塞車。7月1日不要上銀行、郵局；被留下來上班的職員臉色很臭。

七月末到，觀光客小貓兩三隻，有些店家卻早已準備就緒。一家酒館用粉筆在黑板上寫出這樣的號召：

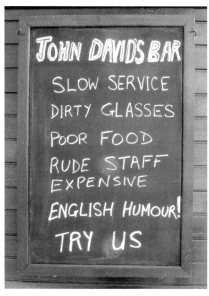

約翰·大衛酒館

服務怠慢

杯子骯髒

食物低劣

待客無禮

昂貴

英式幽默！

敬請光顧

大衛酒館的廣告。（蔣勳／攝影）

我走著，坐著，看到陽光在海面上折射出密密麻麻、像小鑽石的白光，看到那白光移到天空，亮出星星，化為海灣邊高低起伏、朦朧溫暖的城鎮之光。

九點鐘左右，地中海式的鬱藍天空才謝幕上床。

2007　06　12　凱敘凱思 · 葡萄牙

繁花的猶大

早上，十一點發車，到辛特拉（Sintra）。古堡，宮殿踞在高高的山上。我們仰望興嘆。沒有時間。我們關在劇場上課，溫習「水月」。上次演出是 2005 年，在瑞士巴塞爾藝術節。

辛特拉是聯合國教科文組織（UNESCO）選為世界文化遺產的古城。小山城沒有大旅館，藝術節就把我們放在半小時車程的凱敘凱思，一個濱海的小城。

凱敘凱思，滿城綠樹，棕櫚，榆樹，梧桐，族繁不及備載的松樹；花也氾濫成災，從院子蔓延到路邊：繡球，玉蘭，薔薇，向日葵，金線蓮，九重葛，曼陀羅，迎春花……

最讓人怵目驚心的是一種三層樓高的大樹，滿頭紫花。是溫柔的燃燒。花呈細細的喇叭形，指頭大小，密密組成一球球花叢。花開過後，長出類似鳳凰木的綠葉和嬰兒拳頭般的莢果。有些道路，幾十棵夾道喧天，香味濃郁，風雨過後落了一地，像紫色的地毯。

曾在希臘、澳洲看過，卻沒見識過如此陣仗。

到底是什麼樹？我們問路人，無人知曉。葡萄牙人也許和台灣人一樣，對於花草樹木不求甚解。要是德國人一定會一五一十，如百科全書。

我決心問清楚。旅館的人不知。問一群年輕人，他們詫目以對，只有一個結巴地說 beautiful。等走遠了，看他們比手畫腳，才發現是聽障青年。

問路旁的小店主人。他偏著頭說，不知道耶。他講一口好英文，對於自己的無知，很是不滿，於是出了店門，攔住路人問話。

小店主人問了幾個人，無法達成任務，就在樹下和我們聊起天來。他以前跑船，到過台灣，只留一天，在基隆。整天下雨。我告訴他，基隆別號雨都。

凱敘凱思的猶大樹。 （蔣勳／攝影）

來了兩位高個子的觀光客。一問，其中戴眼鏡，長得像教授的那位立刻說，那是朱達樹。朱達？他為我們在紙上寫出來：Judas Tree ＊。猶大樹？大家興奮起來。就是出賣耶穌的那個猶大？是的。

這麼美麗的樹，卻有這樣的名字。猶大在這種樹上吊嗎？「教授」也不曉得，只說他在法國南部看過。我忽然想起來，Katherine Anne Porter 有篇小說就叫 "Flowering Judas"。

我問「教授」是哪裡人。

德國。果然！

＊猶大樹（Judas tree），學名南歐紫荊，原產地為地中海區，相傳猶大自縊於此種樹上。另有熱心網友指出，也有可能是蘭花楹（Jacaranda），原產地為巴西，是一種樹幹高大、酷似鳳凰木的庭園觀賞樹及行道樹。

辛特拉藝術節

Festival de Sintra　　http://festivaldesintra.pt/

　　辛特拉市已由聯合國教科文組織認定為世界遺產。辛特拉藝術節每年都為此一南歐城市帶來大量的觀光客。事實上，辛特拉藝術節是自六月開始直到八月這段期間內音樂、舞蹈等各系列活動的總稱。許多音樂節目皆在戶外，或是在當地著名的宮殿如 Palácio da Pena 與教堂中演出，這些皆是上一世紀中皇族選擇觀賞演出的場地，因為演出時觀眾與藝術家之間沒有隔閡。

　　藝術節除了邀請著名國際藝術家演出外，也提供讓葡萄牙的年輕藝術家有演出的機會。今年參與藝術節的舞團有瑞典古柏格芭蕾（Cullberg Ballet）、荷蘭 Introdans 舞團與葡萄牙現代舞團（Portugal Contemporary Dance Company）；音樂家則有柯瓦謝維契（Stephen Kovacevich，美籍鋼琴家，1984 年開始涉足指揮，大部分時間與澳洲室內樂團合作。1990 年起成為愛爾蘭室內樂團總監及主要指揮）、克斯塔（Sequeira Costa，葡萄牙籍，22 歲獲得國際鋼琴大獎，多次擔任柴可夫斯基鋼琴大獎評審）等。

歐加‧卡德佛文化中心

Centro Cultural Olga Cadaval　　http://www.ccolgacadaval.pt/

　　文化中心的前身是建於 1945 年的卡羅斯‧馬努拉電影院（Cine-Teatro Carlos Manuel），這是棟有現代風格且富裝飾藝術元素的建築物，40 年來為辛特拉的社會與文化生活標的。1985年，一場大火不僅毀了大部分的建築物，也燒掉了地方上的美麗回憶。1988 年，當地進行擴大此一建築物用途的研究，結果是期望建造一座能夠進行歌劇、戲劇、音樂會與舞蹈演出的，擁有1200 個座位的劇場，以及一個可容納 200 到 300 個座位、主要用來播放電影或進行研討會等的多功能小劇場。為了尊重設計，大劇場的座位降至 1000 座席，卻提高了功能性。另一項重要的設計是每個劇場都有不同的排練室，最大的甚至與大劇場一樣大。

葡萄牙辛特拉歐加・卡德佛文化中心外觀。（張賢桃／攝影）

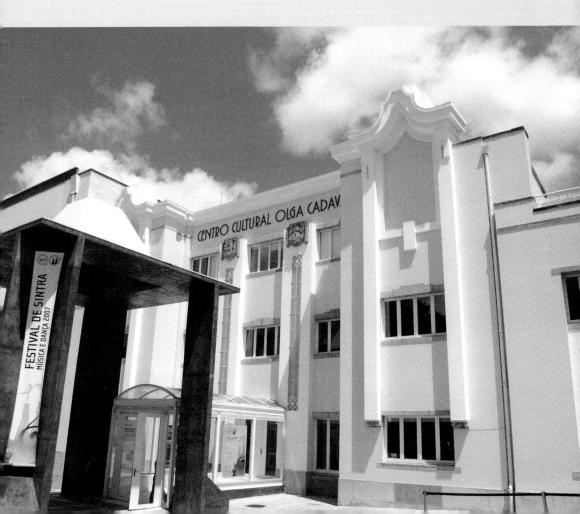

2007　06　13　凱　敘　凱　思　·　葡　萄　牙

對外人的想像

我們喜歡到歐洲巡演，理由之一是旅館提供早餐，不必一早起來忙著弄吃的。大家在餐廳碰頭，互道早安，安穩就座，慢慢吃，慢慢談話；行政人員藉這個機會跟團員溝通事項，然後才出發工作。

早餐桌上，我報告了昨天追問猶大樹名的故事：小店老闆竟然丟下生意，幫我們去問路人。

葡萄牙的好人好事，像泡泡一樣冒了出來。

行政人員的「交通車」司機迷了路，到收費站問路。那位先生竟然讓一長列汽車等候，連說帶比，又畫出一張地圖指點方向。

去買水果，老闆娘竟然覺得舞者挑的桃子不好，換了一個她自己滿意的，才賣。

舞者在露天咖啡座，看到一位路過的太太毛衣掉到地上，一下子有四個人對她大叫。

去一家 café 問路，年輕的太太竟然丟下滿屋顧客，帶著我們走到路口，指點方向。要是在紐約，門都沒有！

葡萄牙人眞好，大家唽嘆了。

也有壞人！我們的音樂指導，梁春美說。

她在里斯本鬧街看到三個男人巧妙地圍住一名觀光客，把手伸進人家的口袋，旁邊還有一個人把風。

那妳有沒有叫？大家都想知道。

我不敢，春美女士說，他們高頭大馬。而且，她補充，扒手都穿著體面的西裝。

穿西裝，好聰明！

我有些朋友到了印度，甚至峇里島，就渾身不自在。我說，他們不是壞人，不能因為皮膚較黑，較窮，衣著較差，就覺得人家在打你主意。我大叫：你不能以為沒穿西裝的都是壞人。

我們常用刻板的印象來評斷人。我有時也不例外。

我告訴舞者，有一年去了伊斯坦堡，竟然對土耳其人的友善大為吃驚。「阿拉說，來到你門口的人，就是你的客人，你的朋友，」一位老先生對我解釋。

然後，我被自己的「吃驚」震住了。

我自以為是個開放的人，自以為在白人和穆斯林的衝突中，我是站在穆斯林這邊的。

那麼，我為什麼對穆斯林的善良感到吃驚？CNN 看多了？

我覺得萬分羞愧。

早餐談話裡的許多「竟然」，說明了我們的意外。意外來自缺乏瞭解。

我不曉得葡萄牙人對台灣人有何等的想像。但，我敢肯定，如果葡萄牙人到了台北，一定有不少人努力教他說中文，然後大夥驚喜地歡叫：他會說「你好」耶！很少人會想去學葡文的「你好」怎麼說。

我們對外人沒有好奇，沒有傾聽，沒有學習，甚至沒有想像。

這是早餐閒談的結論。

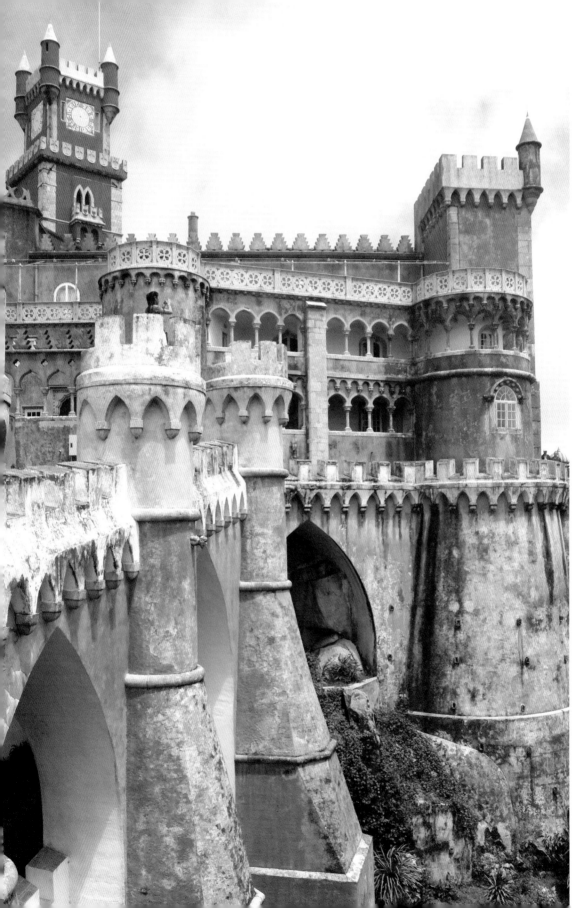

2007　06　14　凱敘凱思・葡萄牙

花落知多少

終於忍不住，上山了。請藝術節「交通車」提早出發，送我們去看山頂的佩南宮（Pena Palace）。

幸好去了。好地方！

原是個古修道院，十九世紀葡萄牙國王費南多二世買下來改建爲宮殿。哥德，浪漫，摩爾風格的動機，和本土材料混爲一體。黑色圓頂，赭紅直塔，蛋黃城牆。雪花石的大神龕，伊斯蘭風的瓷磚，珊瑚礁與貝殼的裝潢，山巔原有的巨石從陽台和內室的牆壁擠出來，像魁偉的衛兵或探頭探腦的奸細。奇怪得有趣的宮城。

皇族居室各有風格，相同的是，每個房間都有溫被用的「湯婆子」。高處的確不勝寒。

不管多麼華麗，佩南宮和北京紫禁城的寢宮吐露著同樣的訊息：帝王生涯的本質是「囚禁」。

佩南宮的主人比紫禁城的好些，可以到陽台，到碉堡上透透氣。山丘，原野，大海盡在眼前，由海上或陸地前來的敵人必然也歷歷入目。

的確是好風景。觀光指南提起，作曲家理查・史特勞斯上世紀初來訪，登高望遠，嘆爲觀止：「我曾去過義大利、希臘和埃及。沒有一個地方比這裡美。今天是我最快樂的一日。」

由山腳的小鎮到宮殿，巴士要爬山，在一片原始森林裡九彎十八拐。二十分鐘的綠色隧道之旅使人興奮得合不了口。

通往宮殿的小徑旁，有幾棵兩層樓高的紅茶花，昨夜一番風雨，落英遍地，在幽綠的林子綻放出一片紅光。黛玉女士如果前來，只能垂淚：面積實在太大，實在難以收拾。

辛特拉的四大景點，我們雖只去一個，已經「皇恩浩蕩」。兩小時的郊遊，是極限了。舞者的腳不是用來走路的。

辛特拉山頂的佩南宮。（蔣勳／攝影）

回戲院，上課，互相踩腿，打鬆肌肉，走台到七點半。

明晚是雲門在伊比利半島的首演。

佩南宮院內落了一地的紅茶花。（蘇依屏／攝影）

2007　06　15　辛　特　拉　·　葡　萄　牙

辛特拉演「水月」

辛特拉藝術節邀了雲門三年，時間不對，老是撞檔，今年總算成行。

這個藝術節有五十年歷史了，但只有重大節目才動用這個五年前重新裝潢的歐加·卡德佛劇院。

如果有錢蓋個戲院，這個劇場會是我的藍圖。

劇場內部是乾淨俐落的長方形，舞台很大，是觀眾席的三分之一。只有兩種顏色：原木壁板的褐黃，布幔、地毯、舞台鏡框和布幕的黑。

從舞台往下望，只見棕黃色原木椅框嵌住灰黑絨布椅背，整齊排列。演出時，觀眾往舞台看，全黑，只感受到燈光挑出的區域。演出的呈現飽滿，有力。

我喜歡這樣純粹的劇場。沒有虛飾。No Nonsense。

劇場外圍，大廳、側廳的大理石呼應了原木褐黃的色調，從地板到牆壁；細長的黑色大理石拉出直線與小方塊，形成方整而活潑的圖案。

像城裡赭紅色的屋瓦，乳黃色的大理石是本地建材，不是義大利進口貨。

我們十號到達時，門票只賣出三成。藝術節不緊張。這裡的觀眾多是現場買票。雲門已經轟動了。大家要來看「水中跳舞」的 Moon Water。里斯本市中心的人也會開車前來。

即使觀眾不來，我也很願意在這個劇場裡演給自己看。

下午的彩排很「乾」。

原來的燈光設計到了這個放大鏡似的舞台，變得太亮，舞台全開，人變得渺小。

兩代舞者各有瑕疵，跳熟的，身體熟門熟路自顧自地走，「新生代」過度認真，想做對，忘了「水月」的「對」是自在。

音樂用尋常的音量在這個戲院聽來刺耳，高頻尖銳，大提琴溫暖的木質感不見了。

最慘的是，由於平台地板略微不平，水往側舞台流。台上鏡花水月，後台水漫金山，拖把毛巾齊出籠。

葡萄牙辛特拉歐加‧卡德佛劇院內部。（張贊桃／攝影）

歐加‧卡德佛劇場素淨的座椅。（張贊桃／攝影）

好彩排!

輝煌的彩排,往往預示了粗糙的表演。「藝術」往往就在你覺得可以掌握的剎那,像鳥一樣地飛失。彩排的意義在於發現問題,進而解決問題。

燈光調暗,讓舞者在「黃昏的光」裡動,讓細微的動作與呼吸可以敏銳地浮現。音樂調低,不去刺激觀眾,讓他們感受到巴哈,聽見動作。經過提示,舞者微調狀態,長時間暖身,讓身心合一,不再叮嚀自己要放鬆或認真。

把略微傾斜的平台擺平之後,「水月」開演前的儀式正式登場:三噸的水用四小時加溫到七十度,幕啟前調到五十度,冷卻,五十分鐘後,流到台上的水必須是三十度,毛孔全開的舞者才不會感冒。

水溫美麗!演完後,舞者們對工作人員大力讚美,誇張地說,最後一段,他們在 SPA 裡優游享受。

首度「水月」的新進舞者一夜裡成長,資深舞者收放自如,各有突破。復活的「水月」晶瑩靈動,是許多年未見的高品質演出。真希望雲門的好朋友都看到這場表演。

里斯本果然來了許多人。劇院開放樓座;他們說,一年才一兩次。演出時劇場一片靜寂,無人咳嗽。謝幕一開始,觀眾就全體起立,歡騰許久。他們說,好久沒見到這種熱烈的場面。

葡萄牙景況不佳,一般人月薪大概只有台幣兩萬多元。「水月」的觀眾不是尋常街頭的行人。不見名牌,低調深沉,是老派的貴族風。散場後的賀詞熱情,妥貼。「一輩子也忘不了的演出,」好幾個人對我說,沒有美國式的誇張,只是微笑。

「因為戲院太棒了,」我說。

「不,你的舞團太驚人了。」

是的,我們有一個驚人的舞團。旅行四個禮拜了,沒垮掉,前後台凝心聚力,把沉睡兩年的舞,推到一個新的高峰。

壓力很大。我要如何把這樣好的團隊帶得更好,讓每一個人可以成長,發揮,讓每一個人快樂?

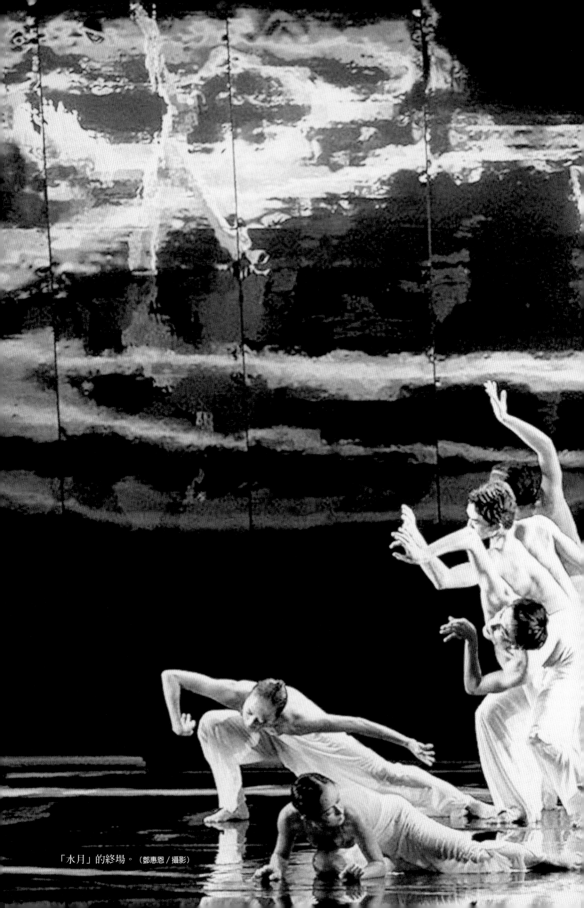

「水月」的終場。（鄧惠恩／攝影）

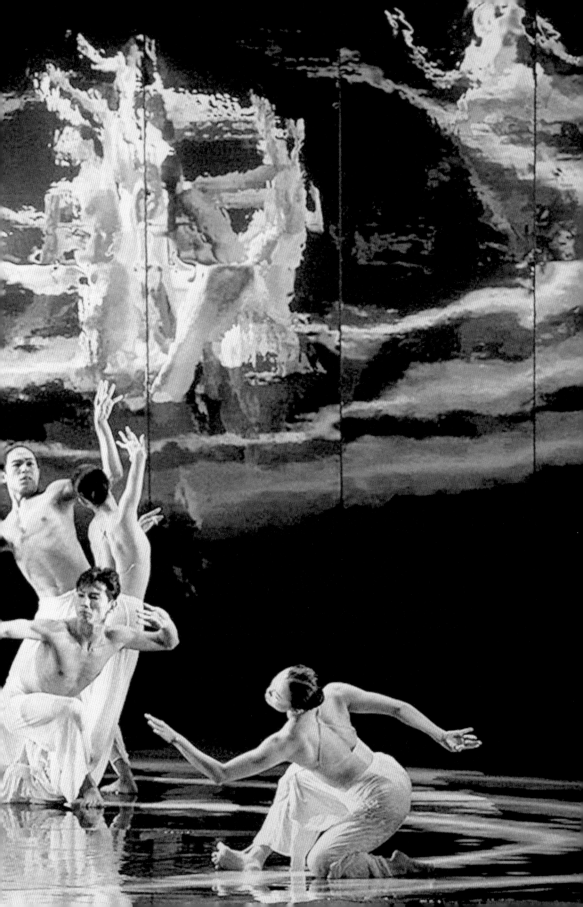

五條好漢在一班

昨夜，九點半開演（西班牙、葡萄牙、巴西，這些陽光茂盛的拉丁國家皆然），回旅館已過午夜。今天下午三點半的 call。雖然落雨，還是決定出去走走。亂走。走到海邊，看大海翻騰，白浪打在高聳的礁石上。回程走進一個公園。操場上有馬術表演。玉蘭樹下，繡球花叢間，孔雀躞步。不覺已是兩點多：桃叔他們到達倫敦了吧？

雪梨轉德國的模式，四位技術人員起大早，先飛倫敦。明天開始搭台。十九號禮拜二就是首演。搭台需要兩天。

從進戲院與院方技術部門的會議開始，到最後一場演完拆台，技術人員最早到，最晚走，勞心，勞力，是最辛苦的無名英雄；雖然節目手冊登列姓名，觀眾不知他們是誰，在做什麼。

他們熱愛他們的工作。應該是比舞者更愛吧。舞者有掌聲。

桃叔，張贊桃先生，是技術總監兼駐團燈光設計。芝加哥太陽報說他的設計「有如林布蘭特」。南德日報更挑明地說：「這是當代最優秀的燈光設計家。」你要是跟他提這些光環，他只呵呵呵地笑。他在 1982 年的雲門小劇場與舞團結緣，資歷最深，一言九鼎，因此，「桃叔」。

1999 年，桃叔罹患淋巴癌，2003 年復發，兩度重長頭髮，重建生活。大家顧慮他的健康，要他留在台北休息，桃叔卻堅持從頭到底走完這七週巡演。在第四週的結尾，他臉色紅潤，昨晚的酒會還呵呵呵地喝了兩杯 Bordeaux 紅酒。

李查，Richard，製作經理李永昌先生，在香港和所有重要表演團體工作二十年後，2001 年加入雲門。他認為，台灣人是華語世界品質最好的人。他要「把華人最好的舞團亮給你白種人看！」

李查目前主要工作是「外交」。有人邀演，李查檢視對方劇場設備，診斷是否宜於雲門演出。簽約之後，李查就跟對方「纏綿戀愛」，展開馬拉松式的溝通與談判。「水月」需要在原有舞台上設水槽，加平台，劇院可不可以在舞團抵達前先把平台搭好？「行草」有後

投影像，對方可否出資租用 DVD 投影機？舞台太小，可否拆掉前兩排，將舞台搭出來？等等等等。

李查 Email 的「筆友」遍及全球。搞定這次巡演所有劇院的技術問題，他繼續張羅下半年的北京、紐約、加拿大、巴西。這趟旅途中，他途中兩度脫隊，去比利時和義大利看明年的場地。

工作沒完沒了，漏夜趕工是常態。我們已經忘了李查的頭髮是「獅子座」使然，還是通宵未眠的結果。

搞定了劇場狀況，李查就把資訊交給舞台組和燈光組。燈光組根據每個劇場設備，重新畫燈光圖。（信不信由你，每家一張！）舞台組有兩位技術指導：駒爺，林家駒先生，以及牛，洪韡茗先生。駒爺是電影美學專家，負責上半年，包括本次的巡演；上個月還在莫斯科和比基尼小姐準備「流浪者之歌」的稻穀。牛，顧名思義：勞苦如牛，倔強如牛，負責下半年的演出。這兩位文化大學戲劇系的學長學弟，頭腦裡對雲門所有舞都有一本帳，包括舞台、布景、器材，如何裝置，如何操縱的「眉眉角角」。他們統理這些硬體器材、服裝細軟，在八里根據清單裝箱，上卡車，送貨運行。走海運，三個月後，異國劇場見。

調燈。（張贊桃／攝影）　調燈機，可以伸長爬高調燈。（張贊桃／攝影）

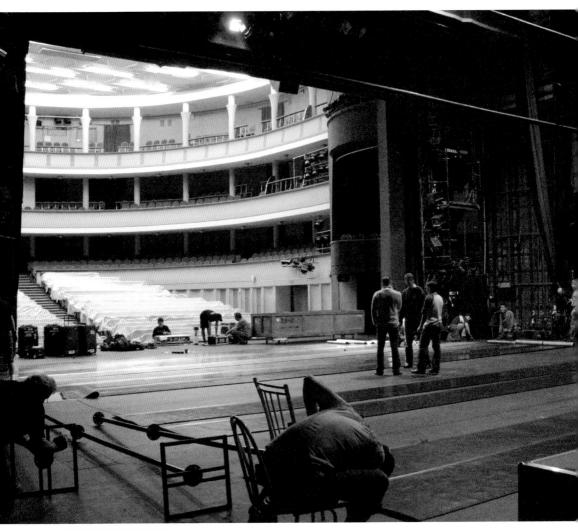

在莫斯科墨索維埃劇院搭台。（張賢桃／攝影）

到達劇場的第一天，全體技術部門卸貨，把總合三四噸重量的箱子搬進後台。在李查的協調下，舞台組和外國劇場工作人員開始在空曠的舞台上搭台、搭景、吊幕……然後才輪到燈光組吊燈，調燈。「流浪者之歌」在莫斯科動用十八人，兩天；「水月」在辛特拉十七人，三天，才完成演出前的技術準備。

聽起來全是機械式的工作。不然。各種工作如何並行，時間如何分配，乃至對不同劇院的適應，完全仰賴經驗。每個劇場舞台大小不一，設備不同，吊桿位置不同，更嚴重的，「空氣」不同。他們總是想盡辦法，在不同的地方，讓原設計完整呈現。

雲門總有布景，主要的原因是這些人渴望創作。一年一兩齣的新舞，如果沒有布景，他們悵然若失。為了新作布景，他們可以根據舞台設計家的設計，廢寢忘食，去研發，思考，製作。「水月」的水，如何回收再流出來。「狂草」的紙如何讓墨汁流不動，流得慢，不垂直降落，會拐彎。一試再試試不成，再試一次，倔強的要把它搞定。吃了多少苦，費了多少心血，他們從來不提，只是交件。

演出，是舞台監督的工作。但雲門的技術指導在演出中仍在「演出」：「水月」的水流得好嗎？「流浪」的米落得是否順利？至於「狂草」的流墨，他們則是從頭到尾，坐在燈光室，看著舞台，透過對講機，指揮後台工作人員加墨止水，控制每張紙墨色的濃淡，留白多寡，照顧六七張紙彼此的對應，要一直ㄍㄧㄥ到最後一剎那，大量墨汁「傾盆」而下，才和舞者同時結束表演。

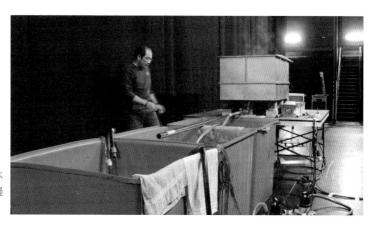

牛在後台燒水，為「水月」準備劇終的水漫舞台。（張贊桃／攝影）

大俠，雲門的舞台監督郭遠仙先生，原先叫小郭，因為當年在工作群中年紀最小。十六年下來，逐漸變成「遠仙」，然後，「大俠」！「大俠」之名始於何時，不知。相如其名，我只慶幸李安和徐克沒見過他，否則雲門會少一名大將。他的工作是「看頭看尾」，進戲院掌控裝台時間與進度，主持技術排練，彩排。到了演出，他是上帝。不管演過多少次，他不下令，幕不起，燈不亮，米不落。「大俠」是特殊品種的舞監。他不只 call cue 給指令，他用華岡藝校音樂科訓練的男中音「唱歌」，把舞蹈、音樂的情感帶進工作人員的意識，換句話，他把呼吸帶進演出的進行，進而掌控了全場觀眾的呼吸。

五位先生個性殊異，各如其貌，相似的地方卻也不少。

第一：龜毛、執著

如果是畫家，這五人必然是工筆家。細膩，周密，一絲不苟。彼此如有不歡，必因各有堅持。外人看來是殊途同歸，但幕後工作全是「方法論」，此法彼論不免就有了出入。

第二：悶

有了出入，卻也看不到拍桌怒罵的場面。不會。因為他們是「貝殼族」。悶。像所有的手藝人，他們愛動手，愛把工作做到頂，最好不必跟人說話。跟他們開會需要耐心，他們不搶麥克風。深思熟慮，要言不煩。是紳士。

紳士只有多喝兩杯，話語才較流暢。酒精需要量較大的也許是「大俠」。遠仙又名「酒仙」。因為 run show 壓力太大，首演之後，他常會鬧失蹤。失蹤有處可尋：酒館。因此，「酒仙」在各個碼頭都有故舊，因為演出後，他總會跟外國技術人員「交誼」。多喝兩杯（兩杯？？）就有膽，英文愈說愈溜，膽子也愈來愈壯。

台灣沒有現代劇場傳承，雲門諸君摸索長大，總覺得我們起步遲，要用功才趕得上，一路龜毛，一路拚。外國劇院技術部門常對雲門的要求不勝其煩，時或抱怨、懷疑，演出後卻總是豎起大拇指叫好，臨別依依，期待我們再來。

漢堡歌劇院演完後，一位白髮白鬚的後台先生跟我握手恭賀："Great show！ And, congratulations, you have a great technical team.

The best in the world.　Believe me, I have been working here for 40 years."

旅途之中，上下巴士，卸裝行李，紳士們總是奮勇當先。外國街頭，年輕女舞者一路細語喧笑，紳士們冷眼緩步，隨時準備出手。

演出進行時，如果沒任務，你會發現他們站在邊台，看舞。每個舞，他們都瞭若指掌。對每段舞的詮釋他們自有定見。舞者的用功，進步，或不那麼用功，他們都看在眼裡。時機，空氣對了，也許在機場候機時，他們也會對舞者說。要言不煩。平時，他們就站在後台，在演出終結時，為舞者鼓掌。

我們站在舞台上接受掌聲的人都知道，我舞編不好，舞者不認真，這五位紳士一定會掉頭而去，不跟你玩了。

我告訴你，真的有這樣的人，這樣工作，這樣活著，這樣精采。

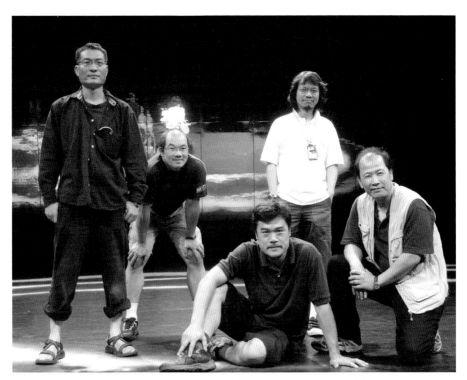

雲門技術組五條好漢，左起：駒爺、牛、大俠、李查和桃叔。（王淑貞／攝影）

技術總監／燈光設計　**桃叔的話**

　　設計燈光時，總是在面對自己無數的「不知」。透過資料的找尋，實地的感受和不斷的嘗試，才慢慢找到一些解開「不知」的方法。

　　對我來說，每一齣舞作都是一道題目，在編舞家塑造的意象中，要去想像光影的角色，以及實踐的方法，如何用燈光賦予表演更靈動的生命。需要多少燈具？位置在哪裡？什麼顏色？……安靜的，狂放的，愉悅的，悲傷的，燈光也有自己的語言。

　　以「水月」為例，身穿白衣的舞者在黑色的地板上舞動，搭配巴哈的音樂，呈現的意境非常單純、簡單。燈光要能配合整體氣氛，白衣一定要白，舞台上也不能有其他顏色。而當水流出來時，燈光要能讓水波倒映在牆面和觀眾席上，產生波光激灩的效果。鏡子的反光角度也要計算好，不能干擾舞者的表現，和觀眾的視覺。

　　「狂草」也是。紙是白色的，舞者是黑色的，燈光主要便是「黑」與「白」的處理，顏色上的選擇很少，只能給一點點調性感覺。此外，如何打光，讓這些紙有立體感、有深度，而不只是平面的東西，也是重點之一。「狂草」所使用的紙，在舞台上是塑造空間的道具，燈光要能協助營造出空間感；所以同一個平面上，有些地方要有光，有些不能有光，要讓光在主要的動線呈現出來。

　　每齣舞作燈光設計所要考慮的重點不同。在思考「流浪者之歌」的時候，一開始，老師便表示，期望滿台的稻米是金黃色的。但是，採收下來的米不是金黃色的，是土褐色的，稻米還必須經過層層處理——洗、染、曬，否則舞者接觸時身體會癢。於是，在染色之前，我必須先知道、並且決定，要使用什麼顏色、什麼樣的染料，才會讓稻米在跟燈光結合時呈現金黃色？因此事前要做很多很多實驗。

　　「風‧影」和「行草」是印象中挑戰度最高的兩個作品。

　　「風‧影」打破慣例，在還沒看到舞之前，老師就希望先把燈光做出來。這是第一個難題。我記得其中一段大概試了六、七次，約三個星期，才達到老師的期望，此時舞者進來，配合燈光移動，才開始發展舞蹈。第二個難題是影子。有光就有影，但談「影」的「風‧影」又不需要常有人的影子（如此，有「影」的時候才有力量）。所以挑戰就在於如何減少「影」，並且要在一個抽象的概念之下，把「感覺」具體呈現出來。

工作人員將側燈架排隊，準備裝燈。（張贊桃／攝影）

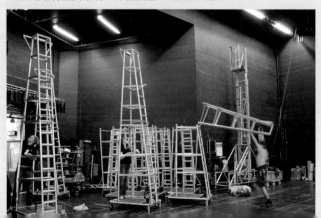

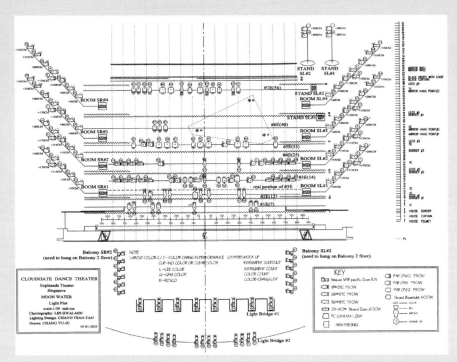

這是「水月」的燈光配置群組，算少的，只有 100 多顆。（雲門文獻室提供）

「行草」的難度則是在白色的地板。以往表演的地板都是黑的，比較好處理，白地板難度較高，因為白地板很容易反光，讓空間變得很空、很大，舞者容易不見，所以，完全是不同的思惟方式。

調性、位置、顏色和燈光的變化等等都確定了之後，就會發展出燈光配置群組（如上圖）。

這些燈，演出的時候並不是掛上去就好，還要調整到我們希望的位置。假設一顆燈調兩分鐘，一百顆燈就要兩百分鐘；但這是在完全沒問題、非常順利的情況下，才能如此迅速。通常加上測試等等，至少都需要七至十小時。也不可能很多人一起調，因為舞台燈光位置都很高，需要調燈梯才能工作，一般劇場沒有那麼多調燈梯。再者，燈光的調整有時非常細膩，牽一髮動全身，很難多工處理。

而一齣舞，並不是演出過後，燈光就不會再改變。事實上，燈光經常需要根據不同的劇場舞台狀況做調整。這些調整，事先會與老師、編舞家討論，其結果可能會影響到舞者，舞者的步伐改變了，會再反過來影響燈光的位置。有時候好像重編了一場舞。例如「狂草」，舞台上的紙張數目，便會配合場地的狀況，有時七張、有時六張。而「流浪者之歌」，演出了一百多場之後，也還在不斷修正，燈光、布景都曾做過調整。

舞是活的，編舞家不時會賦予舞作新的生命，而舞者們在不同的時空裡，也會舞出截然不同的感覺。因此，燈光組的工作也不會一成不變。這是這項工作永恆的挑戰，也是魅力所在吧。

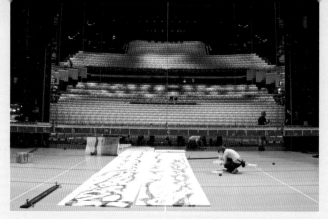

雪梨歌劇院「狂草」墨紙靜待升空。（張贊桃／攝影）

製作經理 **李查的話**

我常覺得，所有的事情當中都隱藏著驚奇。當你以為非常順利的時候，問題卻突然出現；然而當你做了最壞打算時，又會有好消息傳來。

今年（2007年）到莫斯科演出前夕，器材都已經準備要出發了，對方才來電告知米不能進口。我乍聽之下，只是笑。對方非常生氣，"It's not funny!" 但是面對這種突如其來、不知如何處理的情況，除了笑，還能有什麼反應？

「流浪者之歌」是主辦單位挑的節目，本來便知道有米，農產品不能進口是新頒布的法令，雙方都措手不及。面對這個危機，我們提出：要不要換節目？對方說，預售票賣一半了，是藝術節裡賣得最快最好的，節目不能換。那麼能找到我們要的米嗎？莫斯科代表處費盡千辛萬苦輾轉送來米的樣品，我們滿心期待打開一看，不行，太尖。所以家駒去莫斯科的時候，是帶著很多疑問去的。但是某天深夜我收到家駒傳來的簡訊，好消息：新找的米跟我們家的差不多。

在雪梨歌劇院表演時，是另一個問題。劇院當初建造的時候，因為外形的限制，沒有依照標準的劇場規格蓋，因此不是一個常規的劇院，全世界來表演的團體都知道。問題來了，劇場吊桿升降的幅度不符合「狂草」的需求。從出發前我就和對方不斷地溝通，對方始終表示沒有辦法。等正式裝台，我們已準備好面對現實，然而此時現場某位舞台當班的負責人發現問題，卻主動提出願意想辦法改善。表演時，場地問題竟然克服了，happy ending！

我想我的工作最大的挑戰在於：要把每一齣表演的條件用很刻板的方式規定下來，至少要在一個安全範圍內；但其實心裡知道，事實上事情並不會按刻板方式發展的。因為每個地方規矩不同，而每個作品都有生命力，一直在成長，每次演出都不會一樣。

在國外，好像一直在演同一部作品，但其實不是一成不變的。「水月」、「流浪者之歌」，都是演出150場以上的作品，但每次演出還是會有很多新的經驗和呈現。劇場不同，每一場的觀眾習慣不同，反應也不一樣。你以為一齣演了150場的作品，大概就是這樣了，卻還是會有新東西跑出來。

全世界的反應都不一樣，都會有小小的禮物送給我們。我覺得這是很有意思的。

舞台技術指導 **駒爺的話**

舞台上每一個元素的呈現，都代表一種獨特的訊息。「水月」的水，「狂草」的紙，「流浪」的米，都有特殊的意義，都是形塑舞台魔力的一部分。給舞者一個合理的空間，提供他們傳達意念的道具，表演就開始了。

我在雲門第一個負責技術指導的作品，就是「水月」。「水月」的水是一個循環裝置，水往舞台後方流動，流到平坦處之後聚積，靠後來的水往前推進，流到舞台下面的積水槽，積水槽的水再循環使用流到舞台上。但是，要有多少水流在舞台上？流動的速度如何？水溫多少度？我們必須提供一個適溫的水讓舞者在水中跳舞，因為到最後時舞者身上的溫度很高，若不是適溫的水，身體就會被傷害。舞台要傾斜多少度，才會使水順利循環，又不致影響舞者的演出？這些都是技術指導的工作。

簡單來說，我的工作就是督導裝台、演出、拆台時的技術工作，掌握上下舞台、左右舞台，以及舞台與觀眾席之間的關係。

通常一場表演前，大約需要兩天的時間裝台。卸車、鋪舞蹈地板，有平台的先做平台，掛沿幕（燈光依此設高度）、同時架燈，音響等插空檔進來。大致底定後，便是舞者進場，調位置給老師看，這個階段大約要一小時。定了之後，才繼續進行其他較複雜的布景。拆台裝車則大約要三小時。在葡萄牙巡演的時候，因為開演的時間就很晚了，等表演完、拆台結束，已是凌晨兩三點。

其實國內的場地挑戰度較高，國外的劇場大都有自己的技術人員，可以協助。在國內，有時甚至要自己做升降系統。

這次赴莫斯科演出的「流浪者之歌」，算是最近期的一大挑戰。演出前兩個月主辦單位才告知政府頒布新令，禁止稻米進口，即便是配合演出的舞台稻米也不能放行。然而「流浪者之歌」舞台上需有三噸半的稻米，而且條件特殊，兩端不能太尖，以防舞者受傷；米本身還要有一定的硬度，才經得起舞者一再地重踩，翻躍落地時也不易碎裂。時間緊迫，只能在莫斯科境內尋找適當的稻米，並且要在極短的時間內處理完成。

為了這件事，我提前到莫斯科協助當地的技術人員，重新製作稻米。每天來回坐三個小時的車，工作八小時。好在那時莫斯科已是夏天，很舒服。最後總算在十個工作天之內完成，剛好趕上演出的時間。演出後舞者的感覺是：這批米很「兇」，很刺。呵。

說到底，我們都是在做解決問題的事。對我來說，只要劇場的大幕拉開，能讓觀眾看到一場精采的表演，那就是最大的滿足了。

駒爺在莫斯科搭台。(張贊桃／攝影)　　　　沒有「化妝」的舞台就是這副容貌。(張贊桃／攝影)

舞台監督　大俠的話

　　舞台監督這項職務，主要是負責保證演出的藝術完整性；但簡單地說，我覺得我的工作大都跟「記憶」和記錄有關，還有一半是社交工作。

　　雲門到外國巡演時，通常一到現場，我就要認識所有的人：從幫忙開門的人開始，每一個相關工作人員的名字，以及他們負責的工作，都要記住。因為之後按計劃裝台、進行排練、現場需要什麼音響器材……等等，都需要這些人幫忙，我必須清楚什麼事要找什麼人，連機電工都要知道去哪裡找。

　　後來每趟出國前，我都會先惡補一下當地的語言，尤其是有關劇場設備的一些相關用語。這是很有幫助的，因為歐洲有些國家，只用英文根本沒法溝通。

　　而從排練開始一直到演出，也都在考驗我的記憶和記錄的完整性。哪個舞者跳什麼角色、穿什麼衣服、站什麼位置，我都要知道。燈光所需的所有資訊，要傳達給燈光組；排練需要的技術資料，例如入口到舞台多遠，要提供給排練指導。出發前，我也必須把國外舞台大小依尺寸用膠帶在八里排練場地板勾勒出來。去的地方多，地板上就會出現五顏六色的膠帶，每個顏色代表一個劇場。舞者熟悉各舞台大小，調整步子，到了現場才容易進入狀況。除此之外，聲音什麼時候出來、燈光有幾場景、布幕進出的時間……統統要在腦海裡有一份清楚的藍圖。所以通常第一場演出時壓力最大。老師又在每個演出前都會對燈光、音響、落幕等等的細節做調整，這些新的訊息也不能漏……

　　演出結束後，我通常會跟當地工作人員一起去喝酒，建立關係。雖說是喝酒，可也不輕鬆，還是在考記憶。不過現在年紀大了，常常對方人馬介紹一輪之後，我又全部忘光光了。呵呵，但酒還是可以喝的吧。

大俠與駒爺在莫斯科墨索維埃劇院外把稻穀放進篩米機，去除殘渣，以免演出中米屑飛揚。　（張贊桃／攝影）

2007.6.17 → 6.23
葡萄牙 → 英國倫敦

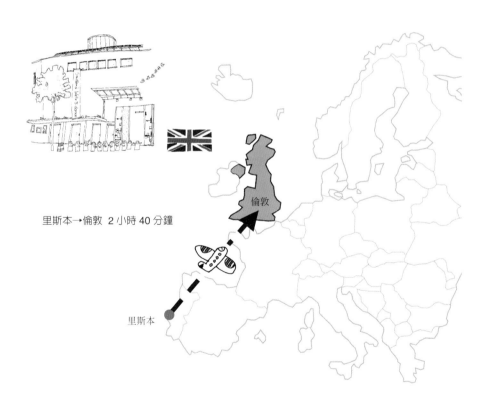

里斯本→倫敦 2 小時 40 分鐘

倫敦

里斯本

2007　　06　　17　　倫　敦　·　英　國

Chinatown 的老虎

救命！昨天桃叔一行從早上十一點在里斯本機場登機，因禁機艙兩小時後才起飛。倫敦大雨，飛機無法降落。

今天，德航表示倫敦 O.K.，班機準時。結果，只是準時登機而已。機長廣播抱歉，因為市區交通阻塞，空服員尚未抵達，謝謝大家的耐心。真是盤古開天以來未曾有的鮮事。

早上八點半離開葡萄牙凱敘凱思的旅館，下午六點 check in 倫敦 King's Cross 的 Holiday Inn。全團至此已奄奄一息，再也沒有人有興致去考察 King's Cross 火車站第九又四分之三月台。

唯一堪慰的是沙德勒之井劇場工作人員專業積極，搭台進度超前，今晚即可調燈。

幾乎全部舞者都殺到中國城吃晚飯。鄉愁常與舌頭有關。

哇噻，中國城牆壁掛出好幾幅世界名作，包括盧梭的老虎在葉叢窺視的那張。

原來是國家畫廊的善行。倫敦公家博物館、美術館一律免費，還有免費的「午餐演講」，每週有一兩天開到晚上；地鐵站，車廂內，總會看到大幅展覽廣告，現在竟把名作散布到市井。到中國城吃雲吞，也有提香的維納斯可看。複製畫作旁，有簡單的說明。了不起！

教育和推廣是美術館的重要任務。故宮博物院加油！

沙德勒之井

Sadler's Wells 不能音譯爲沙德勒斯‧威爾斯。

劇場內眞的有個井！

紅地毯走道邊厚玻璃罩住一口井。活井。如果你往牆上販賣機投幣，
一瓶包裝好的井水就喀咚掉下來。

1683 年，李查‧沙德勒蓋音樂廳時，挖出一口中古世紀的井。民眾
認爲這井泉治百病，趨之若鶩。到沙德勒聽音樂，逛花園，喝靈泉，
成爲倫敦人生活一部分。

沙德勒之井是英國表演藝術的重要源頭。

遠的不說。上世紀三十年代起，莉莉安‧貝里斯擔任經理，發起四
度重建劇場的工作，她主持的附屬於沙德勒之井的表演團體，日後
都成爲英國表藝重鎮：老維克劇團是英國國家劇團的前身。沙德勒
之井歌劇團成爲英國國家歌劇團。沙德勒之井芭蕾舞團與舞校演變
成英國皇家芭蕾舞團與舞校，沙德勒之井巡迴舞團是今天的伯明罕
芭蕾。

如今，在沙德勒之井有一個小劇場以莉莉安‧貝里斯爲名來紀念她。

她的油畫肖像就掛在後台入口的走道上。與她比肩並排的是尼涅
特‧狄‧范露意絲的肖像。范露意絲原爲狄亞基列夫俄國芭蕾舞團
舞者，創辦沙德勒之井芭蕾與英國皇家芭蕾，是英國芭蕾舞最有力
的推手。

肖像行列的對牆是一列半身雕像；編舞大師弗德列克‧艾虛頓，男
舞者安東‧杜林，麥可‧山姆斯，編舞家彼德‧萊特……全是英國人。
其中蓓姬‧馮‧布拉，原爲沙德勒之井芭蕾的助理總監，1963 年遠
赴墨爾本，創辦澳洲芭蕾舞團。

這些人是沙德勒之井的榮光與歷史。

劇場不只是個建築。劇場的聲譽，品牌，是藝術家光熱與才華積累出來的。

走進戲院工作的表演者，都得走過那一列有如英國舞蹈萬神廟的頭像，才進後台。

1998 年，沙德勒之井完成第五次改建，重新開幕，成為世界少有的以舞蹈為主的劇場。

1999 年，雲門應邀到沙德勒之井做倫敦首演，「流浪者之歌」奠定了舞團在英國的聲譽。

「狂草」是九九年以來，雲門第四度到倫敦、第三次在沙德勒之井的節目。

我們在二樓的艾盧頓排練室工作。

左邊白色圈圈下就是有名的沙德勒之井。（王淑貞／攝影）

沙德勒之井劇院，右邊樹下可以瞥見「狂草」的海報。（張贊桃／攝影）

倫敦沙德勒之井劇院外，七點不到，觀眾已漸到達。（周明佳／攝影）

沙德勒之井劇院

Sadler's Wells Theatre　　http://www.sadlerswells.com/

　　此一劇院的前身是花園中有口井的音樂廳（Musick House），由企業家李查‧沙德勒（Richard Sadler）於十七世紀末興建。此一演出場所不僅提供演出，也合法提供酒精飲料，因此觀眾趨之若鶩。由於皇家劇院（Theatre Royal）僅在秋冬演出，沙德勒之井劇院便填滿自復活節開始到夏季的空檔，推出歌劇節目。十九世紀期間，劇院面臨不停改變的策略，硬體也受損。直到 1925 年，當時著名戲劇製作人莉莉安‧貝里斯（Lilian Baylis）邀請多位貴族與權貴，成立一個基金會將沙德勒之井收購。1931 年，法蘭克‧邁屈罕（Frank Matcham）設計的新劇院開幕。1945 年後，沙德勒之井劇院在歌劇與舞蹈方面建立起名聲；1968 年，歌劇班底離開沙德勒之井劇院，管理階層逐漸開始邀請國外團體至劇院演出，劇院也成為許多英國團體在大都會中的演出櫥窗。1996 年 6 月，舊劇院拆除，內部重整，1998 年重新開幕。此一劇院以舞蹈節目為主，是倫敦最重要的舞蹈演出場地。

2007　　06　　19　　倫　　敦　　·　　英　　國

手機與粽子

「爸爸不能陪妳去，不要緊啊。」在化妝室裡聽到章佞一面拿超音波按摩小腿，一面對手機說話：「二姑家很大，妹將也可以陪妳玩呀。」

一定是在跟小涵說話。小涵三歲時，首度出國，跟雲門到雪梨參加奧運藝術節。她跟媽媽去過很多國家。去年，全家隨團到東京，爸爸要帶她去迪士尼樂園，小涵說不，要去看媽媽上課。對她來講，出國一定要到戲院。

有些芭蕾舞團合約規定，懷孕就解約。我喜歡雲門女舞者生小孩。（只怕公演兩週前接到電話：「老師，我今天去檢查，七個禮拜了。對不起啦，完全是意外的啦！」）當了母親的舞者「懂事」，身體的表達豐富感人。我也喜歡孩子隨團出國，大家累得暈頭轉向時，巴士上、旅館裡，孩子的天真總會為大人帶來生氣。開演前兩小時，我時有當保姆的榮幸，伸出手指，小涵和怡文的萱萱小手就伸過來。不是「林伯伯」有人緣，是「讓媽媽化妝，我們吃冰淇淋去！」

去年，萱萱女士上小學了，怡文開始不參加長時間的海外巡演。小涵女士已經四年級了，開學期間，出國變成奢望，章佞跟她約好互通電話的時間，有時姐妹傾談，有時母女祝捷。（小涵考一百分啊！哇哦，很了不起耶！媽媽昨晚也跳得很棒耶！）今天打的是安慰牌。

儀君和牛的女兒紅豆女士（洪韡茗之女也）是驕傲的小二生：「我要上學，不跟你們出國。」她有爺爺奶奶陪，有書有電視，很忙，會在電話裡對爸媽說，「好了好了，我要去看卡通了。再見！」

立翔九月要當爸爸，天天跟太太 Skype 視訊通話。眼睜睜看著太太的肚子一天天大起來，卻摸不到。他要兩週後才能親身感受肚裡小伙子的舞蹈。

今天是端午，駐英國代表林俊義先生體貼地帶著粽子到戲院看我

們。舞者剛好下課。年輕的惠玲一聽到「粽子」，就失神地說：「眞的有粽子啊？」摀住臉就哭了。大家逗她，說別表演了。惠玲乾脆蹲下來嚎啕。女生們跟著流淚，一兩位男舞者也有了淚光。

今天離家足足一個月。

今晚「狂草」倫敦首演。

「眞的有粽子啊？」惠玲對著駐英國林俊義代表掩面大哭。（王淑貞／攝影）

2007　　　06　　　20　　　倫　敦　·　英　國

美香往生

台北傳來消息：美香兩天前平靜往生了。

全團久久黯然。

舞者跳出前所未有，氣象萬千的「狂草」，觀眾沸騰。

常為海外劇院用作海報的「狂草」尾聲。　(林敬原／攝影)

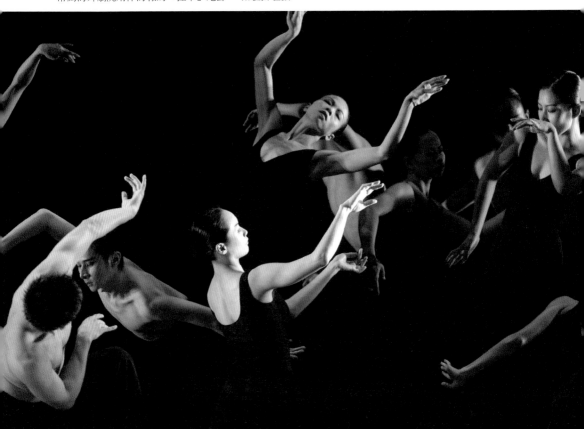

2007　　06　　21　　倫　　敦　　·　　英　　國

自己的一把尺

從前百老匯劇場有這樣的儀式：首演落幕後，製作人、導演、主要
演員和賓客齊聚餐廳，飲宴慶功，等到拂曉，讀紐約時報的劇評。

聽起來像是個必須喝很多酒的餐聚，因為亂緊張一把。紐約時報的
劇評可以讓新戲大發、長紅，也能讓製作人跳樓。（很多人問為什
麼雲門不做音樂劇，那樣一定可以解決財務問題。他們不曉得，像
Cats 那樣有九條命的製作其實不多，絕大部分的戲短命賠錢。劇場
製作在紐約叫作 Cut-Throat Business 割喉生意。）

時報之所以威力驚人，因為紐約「只有」這家報紙。紐約郵報是八
卦小報，沒分量。村聲報是週刊，無法首演翌日發言，讀者人數也
不那麼舉足輕重。

1979 年雲門首度赴美，董浩雲先生在首演後設宴中央公園「綠地酒
館」（Tavern on the Green，就是白先勇「謫仙記」裡李彤醉倒的那
個餐廳）。主辦的哥倫比亞藝術經紀公司經理麥可·瑞斯姍姍來遲，
酒過三巡，神秘兮兮地從口袋掏出一頁印刷品，慎重地宣布：紐約
時報首席舞評家安娜·吉辛珂夫說……

舉座肅然。

那是好話連篇的佳評。紐約時報說我們很棒耶！餐後，舞者高興地
在秋葉鋪地的中央公園飛馳。那年雲門 6 歲，我們都很年輕，最老
的我，也不過 32。

有那麼幾年，我用心讀舞評。雲門的，當然要「研究」，年輕人（就
是我們！）需要被肯定，台灣顏面要護住，不可愧對江東父老。歐
美舞評家可以惡狠狠地削人，完全不留餘地。所幸雲門一路行來沒
有惡評，最多只是挑剔。我也讀抓得到手的一切舞評。創團之前，
留美三年，我只看過四場現代舞，多識人名舞名，多惡補，總是好
的。紐約的朋友時不時為我平郵寄來時報舞評的舊剪報，所以我總
知道三、五個禮拜前紐約演過哪些舞。（七八十年代沒電腦；而且
很省吃儉用！）

讀久了，漸漸明白，不可盡信書。每位舞評家都有其背景與經驗的限制，只能辨識他熟悉的重點。（一定要他把太極導引的腹部動作不當成葛蘭姆縮腹，真是強人所難。）讀久了，就會發現每位舞評家都有其偏好與立場，很難改變。（期待鄭弘儀說馬英九好話；李豔秋表揚陳水扁？？！！）

媒體常用嚇人的字眼報導團隊海外演出，動不動要「出擊」，要去「征服」。演出就是演出。一個城市去久了，才會逐漸有影響力。不能高估一次成功演出的效果，也不能忽視長期累積的聲譽。到了九十年代，我變得很篤定：只要每天老老實實工作，只要繼續有邀約，有觀眾，就可以繼續做我們愛做的工作。舞評的好壞與舞團的市場行銷有關，與我無關。舞評挑剔的那場可能我剛好滿意至極；讚美有加的那場，我可能沮喪得回旅館幹酒。我有一把自己的尺。

從一開始，西方媒體就將雲門定位為當代舞團，而不是異國情調的表演團體。八十年代後半期以後，隨著舞蹈人類學、表演藝術研究的成熟，西方舞評家，特別是美國、德國，愈來愈能夠由作品本國文化的角度來評介。講「家族合唱」，介紹台灣歷史，說「行草」時談虛實。從「水月」之後，他們也愈來愈注意雲門所發展出來的獨特語彙。

「狂草」出道以來在美國、澳洲、日本（雖然他們比較喜歡「行草貳」。必然）、德國（「行草三部曲」獲選為 2006 最佳舞作）都獲得最高評價。倫敦演出之前，泰晤士報、電訊報、標準晚報、*Time Out* 也都列為本週推薦榜的榜首。

所以，這兩天各報舞評出來，大家都嚇了一跳：五星滿分，「狂草」只得三星，代表好作品，但不是特別好。

泰晤士報、標準晚報、衛報，舞評大同小異：舞者神乎其技，厲害；就舞作與舞台創意而言，是林懷民最佳作品；音樂沒動機，沒發展，只是聲音。衛報說：每一段舞都很棒，像美妙的詩篇，但整體來講，沒情節，沒發展……

德國舞評家說，「狂草」七十分鐘一瞬間，意猶未盡，想再看下去。三位倫敦舞評家卻異口同聲：太長了，悶透了。

「恭喜！」西薇・姬蘭說。「你參加了好編舞家俱樂部：佛塞、季里安、馬傑克、碧娜・鮑許。」

這些人都曾被倫敦舞評家批得體無完膚。鮑許英國首演後，十七年拒到倫敦。

沙德勒之井總監艾利斯達爾說，倫敦舞評家的教養來自芭蕾，特別是英國皇家芭蕾，對外國舞團，對當代舞，不十分友善，如果在舞蹈中講話，罪加一等。去年，西薇・姬蘭與阿喀郎連說帶跳的「聖獸」被罵得狗血，有的報只給一顆星。但這個舞除了巡演各國，也已在倫敦重演，仍受到熱烈歡迎。

他的意思是叫我不要介意。可是，我說，我同意這幾篇舞評。

因為首演場我也看得要生病。

酒會中與贊助倫敦演出的何鴻毅先生、沙德勒之井總監艾利斯達爾・史柏汀合照。（王淑貞／攝影）

沙德勒之井樓下觀眾席與舞台很近，戲院塞滿座椅，裝飾多為鐵器，本身就可以是個壓力鍋。首演的墨水流得太多，像堵黑牆。舞者非常專注，飽滿的精力不斷灌進觀眾席。七十分鐘，觀眾一動也不動，謝幕時拍手大叫。我只覺得透不過氣，覺得整個劇場氣很混濁。

很不對。舞者太認真？首演夜的過度用心？下午走台，彩排，累了？累了就使勁卯上去？你若問我，我真的覺得是劇場氣太壞了。請不要不信「歌劇魅影」！我常想像他們像「哈利波特」電影裡那些半透明的人影，飄浮在劇場各角落看戲。沙德勒之井已有三百多年歷史！

昨天，我跟舞者稍稍談了一下；晚上演出，動作層次分明，紙上墨水流得恰到好處。是一場山明水秀的表演。劇場的氣好得近於透明，觀眾反應異常熱烈。但我還是覺得不對不對不對。

我自己不對！留白不夠。

2005 年編舞時頭腦想著張旭、懷素，一路往「狂」走。空間的留白照顧了。時間的留白琢磨得不夠。首演以來一直在大戲院演，舞台精力經過空間過濾，到了觀眾席有張力、無過分的壓力。像沙德勒之井的狀況沒發生過。

但是，好的編舞設計本身應該站得住腳，不能過度依賴舞者的詮釋，舞者累了，甚至用稍差一點的舞者來跳，在每個戲院仍然要發光。

「狂草」要拉皮！到巴塞隆納就動手！

（左起）怡文、凌凱和惠貞演出「狂草」。（林敬原／攝影）

「狂草」的紙與墨　　陳品秀

紙

　　「狂草」舞台上懸掛的巨幅紙張，是「中日特種製紙廠」與雲門合作，特別依照「狂草」舞作特殊需求所研發的紙張。這紙，每段寬 130 公分，長 10 公尺，以植物長纖維為主原料，上塗化學原料，不僅墨水浸濕不斷裂，還能使墨在紙上緩緩流動，引導墨水呈現滴落與暈開的效果，並兼顧劇場防火、儲存防潮、防蟲等功能，歷經八個月才研發完成。「中日特種製紙廠」特別將它命名為「雲門舞紙」。

墨

　　好的墨汁，以質地細緻、膠黏性低、滲透快、不滯筆為上品。「狂草」用的墨，反其道而行，特別委託工研院「化工所」研發濃稠而正黑，顆粒粗不易滲透，能滯留在紙上的墨水。

　　雲門舞台技術指導洪韡茗（牛），負責為「狂草」的舞台設計概念尋找可用質材，擔負起將概念落實在舞台上的責任。為了實現「狂草」即興演出的「水墨森林」，洪韡茗周旋在各種大小紙張、滴管、墨水中，活脫像個實驗室裡的科學家，整整花了一年的時間才完成。

　　每天早上十點，趕在舞者上課前，他將前一天晚上試驗、披掛在排練場的紙收起來。就到工作室開始做實驗：

　　墨要怎麼滴才不會三十秒就玩完了？紙廠提供的各種紙樣，用什麼比例的墨水，渲染的效果會最好？化學塗料要怎麼塗才能順利引導墨水流向對的方向？洪韡茗一下子用醫療點滴做墨滴管，一下子手拿吹風機吹乾、用熨斗燙平塗料；一面騰出手寫下實驗的過程，提供藝術家、紙廠、化工所做參考。下午五、六點，舞者排練結束。他再到排練場高掛起紙來，用今天最滿意的實驗方法重現一次。直到晚上八、九點才關燈回家。

　　十月下旬，首批「雲門舞紙」量產，長達 4,000 公尺。因為紙張上塗料的布局、塗層厚薄，和上料時的溫度、時間，都左右了墨水行走的軌跡，直接影響舞台的空間感。照顧如此細膩的變化，除了手工，別無他法。洪韡茗第四次來到埔里，與紙廠專業人員一起在已經做好防火處理的紙上，以手工塗上化學塗料。

　　紙好了，「墨怎麼流」又充滿了舞蹈音樂性的考量。

　　為了有效控制墨與水的比例、流量、開關點，洪韡茗研發了一套操控式「自動給墨系統」——每一張垂吊的紙上方，都有十二個附有開關控制閥的墨水滴孔，分別接到盛裝著墨或水的水塔。操作者可以一面看著舞蹈的進行，透過控制閥的開闔，隨時調整水、墨混合的比例、流量和速度，與舞者共同演出。

2007　　　06　　　22　　　倫　　敦　　·　　英　　國

倫敦　明年見

倫敦有些小教堂被框在兩條馬路中間，像浮在喧囂的綠洲。當年建馬路，爲教堂改道。

倫敦鬧區有鳥，歐洲大都市都有鳥，因爲公園，因爲高聳的路樹；倫敦綠地占市區面積四分之一，平均每人有兩坪綠地；砍了樹，鳥就走了。

早上到收藏一流印象派精品的 Courtauld Institute of Art Gallery。過了狂熱的文藝青年期，即使世界名作也容易審美疲勞，我坐下來，聽老師爲學童說畫。

老師好本事，一幅高更的大溪地裸女圖可以把七八歲的小朋友耗著講二十分鐘。我不曉得有多少小朋友會記得高更的「永遠不再」（Nevermore），但活動本身很有意思：學著仔細看，耐心聽，學著表達與討論。孩子常舉手發問或發言。老師沒點到名，手絕不放下。（我有話要說！）

故宮博物院器物多，裝在玻璃櫃裡，書畫陳列腹地很小，進行集體欣賞很辛苦。我們大概要針對收藏，設計獨特的展示方法吧。

去年夏天在倫敦各大博物館、美術館，看到不少大陸青少年遊學團，規規矩矩聽講。台灣有成人觀光團、自助旅行的青年背包族，好像一直沒有這類的少年遊學團。國際觀，文化面的培養，在起跑點上落了後，是不是將來在競爭上更辛苦？他們人多，由父母，兩家祖父母，六人合力培植的「小皇帝」、「小公主」多，將來的菁英勢必也多。

看完畫的倫敦小孩走到大中庭，老師整好隊，一行人由類似國家劇院前的噴泉叢林呼嘯而過。我留意了一下，沒有一個小孩脫隊回過頭來玩水。

規矩。

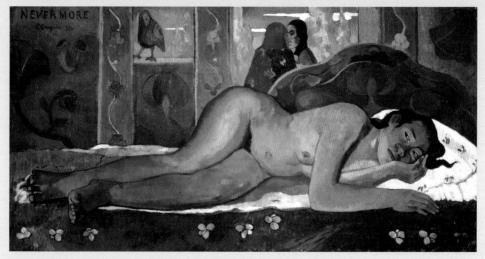

Gauguin, Paul: Nevermore, 1897. The Samuel Courtauld Trust, Courtauld Institute of Art Gallery, London.
高更的「永遠不再」，倫敦 Courtauld Institute of Art Gallery 收藏。

忘不了的畫　張愛玲

　　有些圖畫是我永遠忘不了的，其中只有一張是名畫，果庚[1]的「永遠不再」。一個夏威夷[2]女人裸體躺在沙發上，靜靜聽著門外的一男一女一路說著話走過去。門外的玫瑰紅的夕照裡的春天，霧一般地往上噴，有昇華的感覺，而對於這健壯的，至多不過三十來歲的女人，一切都完了。女人的臉大而粗俗，單眼皮，她一手托腮，把眼睛推上去，成了吊梢眼，也有一種橫潑的風情，在上海的小家婦女中時常可以看到的，於我們頗為熟悉。身子是木頭的金棕色。棕黑的沙發，卻畫得像古銅，沙發套子上現出青白的小花，羅甸[3]樣地半透明。嵌在暗銅背景裡的戶外天氣則是彩色玻璃，藍天，紅藍的樹，情侶，石闌干上站著童話裡的稚拙的大鳥。玻璃，銅，與木，三種不同的質地似乎包括了人手捫得到的世界的全部，而這是切實的，像這女人。想必她結結實實戀愛過，現在呢，「永遠不再」了。雖然她睡的是文明的沙發，枕的是檸檬黃花布的荷葉邊枕頭，這裡面有一種最原始的悲愴。不像在我們的社會裡，年紀大一點的女人，如果與情愛無緣了還要想到愛，一定要碰到無數小小的不如意，齷齪的刺惱，把自尊心弄得千瘡百孔，她這裡的卻是沒有一點渣滓的悲哀，因為明淨，是心平氣和的，那木木的棕黃臉上還帶著點不相干的微笑。彷彿有面鏡子把戶外的陽光迷離地反映到臉上來，一晃一晃。

<div align="right">（摘錄自張愛玲「流言」一書中之「忘不了的畫」，皇冠文化出版）</div>

[1] 果庚，通譯高更（Paul Gauguin，1849-1903），法國畫家，後期印象派代表人物之一。
[2] 應該是大溪地女子，張愛玲看的是日文畫冊，一時不察吧。
[3] 羅甸，通作螺鈿，鑲嵌在雕花木器或漆器上的貝殼薄片。

英國人規矩多。剛開始與他們來往，有點適應不良。不知如何才不會不 proper，不合宜。英國人言談措辭禮貌友善，很少很少說 No。你只能揣測。我問倫敦舞者，如果看了朋友演出，不喜歡，怎麼措辭。她很為難，想一下才說，那就別到後台。

表面一片和氣，proper 進退的英國人其實最是勢利。「窈窕淑女」的故事今天遺風猶存，像牙齒矯正，發音也得矯正，不然一開口就暴露出身，受到差別待遇。有趣的是，低階的人補發音，以求晉身，發音太完美的人今天也補習修正，去學不那麼「高級」的口音，否則在某些行業，會受到排斥，就像貴族學校的伊頓公學畢業生，絕對選不上總理。因為廣大選民認為「非我族類」。

今天結束「狂草」最後一場演出，星期五的觀眾，反應比前三場熱烈，歡呼之外，長時間踩腳。一群台灣留學生帶了兩面國旗來，謝幕時在觀眾席飛舞，好像參加國際球賽。散場後，在後台門口等我們，還很激動。在海外看到故鄉的團隊不尋常，還不能平常心。這些可感的年輕朋友的激情，多少反映了台灣在國際上的 desperation。我笑著陪他們合照，心中卻是黯然的。

明年四月，雲門將再回沙德勒之井演「水月」（2002 年已來演過，劇院邀請重來 rerun）。

倫敦，明年見。

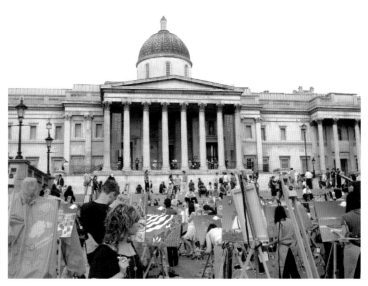

倫敦國家畫廊外的寫生活動。（黃珮華／攝影）

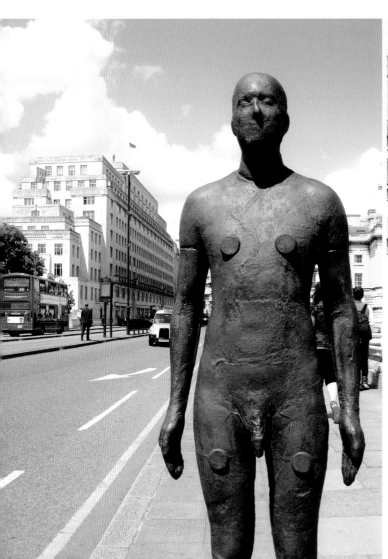

雕塑家安東尼・葛姆雷（Antony Gormley）以自己的裸體爲藍本的著名裝置藝術作品──「視界」
（Event Horizon），立在滑鐵盧大橋上。站在橋上放眼看去，兩岸的屋頂上，遠遠近近都是他。
（黃珮華 / 攝影）

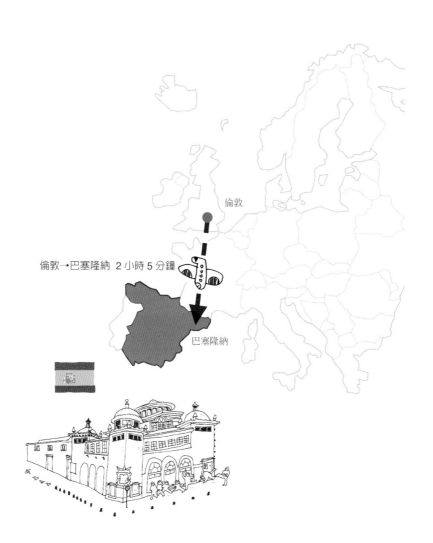

倫敦

倫敦→巴塞隆納 2 小時 5 分鐘

巴塞隆納

2007　06　23　巴　塞　隆　納　·　西　班　牙

西班牙水舞

「小時候」拿著 Europass 坐火車從葡萄牙進西班牙。一覺醒來，黃橙橙的向日葵田綿延十多分鐘。從南部西維拉、格拉那達、柯朵巴這些小古城，來到巴塞隆納，經濟蕭條，市容破敗，灰濛濛的下著雨，我大所失望，當天轉馬德里。

三十五年後重返，巴塞隆納煥然一新，古蹟與新建築相得益彰，是個體面大方、充滿活力的現代國際都會。

下榻西班牙廣場的 Catalonia Plaza Hotel，從窗口可以看到一條中軸線式的寬敞大馬路，由廣場的雕塑噴泉（夜裡，塔頂冒出火焰）直奔山坡上宏偉的加泰隆尼亞美術館。

入夜後，燈光點亮一道道由高聳的巴洛克圓頂樓前往下流的人工瀑布。到了一個台地，一口直徑十多公尺的水池，拔出三層樓高的噴泉。九點半，樂聲大作，貝多芬第九交響曲開場，柴可夫斯基 1812 序曲作結，變幻的燈光，幾百柱噴泉，在電腦操作下，隨著一段段古典名曲合拍合節地起舞。不是維也納式的小巧玲瓏，是海嘯與龍捲風式的恢弘氣派。數千觀光客圍觀讚嘆。

今天是聖約翰節（也慶祝夏至）前夕，傳統的儀式家家戶戶把舊東西拿到街上焚燒，是除舊布新的意思。傳統禮俗還有一招，在這一天，男孩子送女孩子鮮花，女孩子回送一本書。「就是要女生永遠比男生笨，」一位女性主義的小姐如此抱怨。我建議她：「妳把書先讀完再送他，還賺了花呀！」

年輕一代不大管書和花了，小伙子們得到一年一度撒野的機會，爆竹煙火終宵不斷，像台北的除夕，到拂曉還聽得消防車嗚啊嗚啊趕去善後。

英航誤點一小時。藝術節總監帶著全家在機場久候。他很高興，兩個開幕重頭戲門票都已賣完：西薇·姬蘭與阿喀郎的「聖獸」和雲門的「水月」。

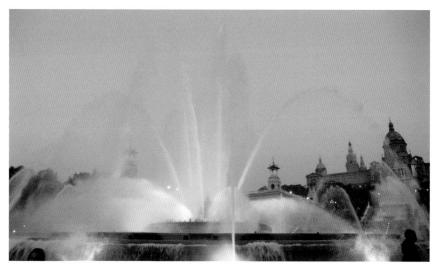

加泰隆尼亞美術館外的水舞。（上：蔣勳　下：王淑貞／攝影）

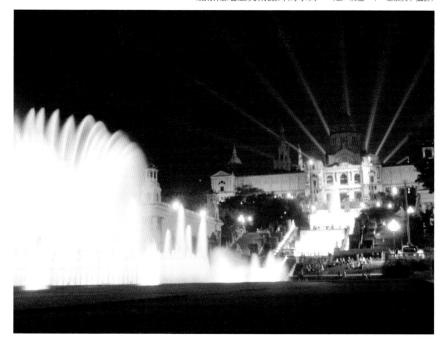

2007　06　24　巴　塞　隆　納　．　西　班　牙

Gaudi 在台北

在巴塞隆納唯一不工作的日子。早餐後，全團鳥獸散＞＞＞＞＞
高第。

高第的聖家堂。高第的大主教宮。高第的豪宅。高第的公寓。高第
的公園……旅遊手冊有一個欄目叫作「高第的巴塞隆納」。

即使到了二十一世紀，那仍然是出人意表、異想天開的創作。他包
容了所有流派的動機，沒有一個主義罩得住他。較年輕的同鄉，達
利的神秘和米羅的童趣，彷彿在呼應高第兼容中古世紀的陰沉，地
中海的明麗的建築。

他未完成的聖家堂正由日本人出資續建。新與舊涇渭分明。根據原
作模型用機械水泥製作的新內容準確俐落，卻少了許多東西；只是
造型，沒有手工摸捏石塊的夢幻趣味。為什麼不把未完成的教堂留
在那裡？

高第的建築是由傳統工匠和政商要人支持出來的。

如果高第在台北，我們有沒有視野、胸襟，和傳統手藝來支持他離
經叛道的創新？

高第巴特羅公館樓梯扶手。（張贅桃／攝影）

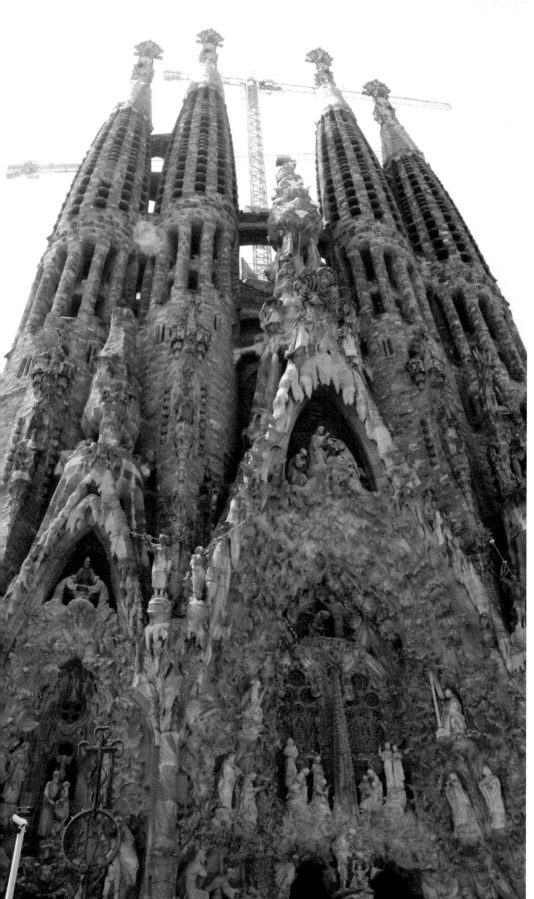

高第的聖家堂。（張贊桃／攝影）

高第與聖家堂

　　安東尼‧高第‧柯內特（Antoni Gaudi Cornet）於 1852 年出生於加泰隆尼亞南方雷烏斯（Reus）的一個鐵匠家庭。幼年時因受風濕所苦，無法和同齡的孩子一樣到處去玩，他經常待在家，許多時間都是一個人獨處，觀察大自然。年輕的他曾在日記中寫道：「只有瘋子才會試圖去描繪世界上不存在的東西。」崇尚大自然的態度，在建築師年幼的心靈中便已萌芽。

　　高第 1874 年考進巴塞隆納的建築學校，求學期間曾在幾位建築師手下工作，名義上是建築師的助手，但是交給他設計的幾個部分全是他自己獨立完成的。1877 年，高第為一所大學設計禮堂，作為他的畢業設計。方案出來後，引起很大爭議，但最後還是通過了。建築學校的校長感嘆地說：「真不知道我把畢業證書發給了一位天才還是一個瘋子！」

　　一年後高第進入 Josep Fontserè i Mestre 的建築事務所實習，參與城堡公園的工程，園內瀑布噴泉的岩石，便出自他的手筆。工地豐富的實務經驗讓他獲益良多，1878 年一畢業，便接下市政府的委託，設計皇家廣場的街燈。同年並以商店櫥窗設計代表西班牙在巴黎萬國博覽會參展，從此嶄露頭角，也因此結識了紡織業鉅子尤塞比‧奎爾（Eusebi Güell，1846-1918）。高第的才華深獲奎爾賞識，二人自此展開長達四十年的友誼。由奎爾出資、高第設計的許多建築，都成為屬於西班牙的藝術傑作。

　　看重高第建築功力的不只奎爾一人，手邊委託案源源不絕的高第，為巴塞隆納和全世界留下了格爾公園、米拉之家、巴特羅公館、聖家堂等 18 件不朽的建築傑作。其中有 17 項被西班牙列為國家級文物，3 項被聯合國教科文組織列為世界文化遺產。

　　高第終生未娶，除了工作，似乎沒有任何其他的愛好和需求。據說他長年留著大鬍子，成天一副陰沉沉、讓人捉摸不透的表情。除了奎爾，沒有別的朋友，只帶了兩個學生在身邊。他只說加泰隆尼亞語，對工人有什麼交代都得透過翻譯。他吃得比工人簡單，有時甚至忘了吃飯，學生只得塞幾片麵包給他充饑。他的穿著更是隨便，天天穿同一套衣服，襯衫又髒又破。

　　高第早在 1883 年便接替法朗塞斯克‧維拉（Francisco del Villar），負責一年前已開始的聖家堂工程。自 1914 年以後，虔誠信仰天主教的他，更全心全力投入聖家堂的興建，甚至連家都不回，就住在工地裡過著縮衣節食的簡樸生活。穿著破破爛爛的高第，常被人誤以為是乞丐而施予金錢，他會把丟在地上的錢一一撿起，全數作為興建教堂的經費。1926 年 6 月 7 日，74 歲的高第在路上被車撞倒，由於他的穿著蓬亂而被當作流浪漢送入窮人醫院，第二天才被朋友發現。朋友要把他送到巴塞隆納最好的醫院醫治，但是高第拒絕了，他說：「我要在這裡和窮人一起。」高第 6 月 10 日告別人世，在眾多民眾夾道追悼下，被安葬在聖家堂的地下室中。

神聖家族大教堂（Sagrada Familia，簡稱聖家堂）

高第曾說：「直線屬於人類，而曲線歸於上帝。」堪稱高第畢生代表作的聖家堂，整體設計以大自然的海浪、山脈、花草動物為靈感，完全沒有直線和平面，而是以螺旋、錐形、雙曲線、拋物線各種變化組合成充滿韻律動感的神聖建築。

高第生命中最後 40 年的時間都貢獻在聖家堂的建造上。在冗長的建設過程中，許多人對聖家堂抱持懷疑的態度，認為聖家堂永遠不可能完工。對於社會上種種的反對聲浪，高第曾經笑說：「我的客戶並不急。（My client is not in hurry.）」（這裡客戶指的是聖父、聖子及聖母。）

按照高第的計畫，聖家堂應該有 18 個高塔：中央 170 公尺高的代表耶穌基督，周圍環繞 4 座 130 公尺、代表 4 位福音傳道者的大塔樓，北面的一座後塔將有 140 公尺高，代表聖母瑪利亞。其餘分別置於各立面共 12 座塔，代表耶穌的十二門徒，各有 100 公尺高。

聖家堂建築帶有強烈的自然主義色彩，高第的設計以很多動植物的形態為藍本，但這些設計大都未在他生前真正建成。教堂的兩側以基督的誕生和死亡為題，其中誕生面以傳統誇飾主義的方法設計，展現了由童貞瑪利亞懷胎到基督成長的故事；死亡面的雕塑則十分現代，描述由最後的晚餐到基督被釘上十字架的一段故事。

高第將「誕生立面」安排在教堂東方，自有其寓意；每天早上由東方升起的太陽照耀著「誕生立面」，代表著生生不息的奇蹟。門上栩栩如生的人像雕塑、繁複的細節，教人驚嘆。據說高第為了要求雕像的姿勢、律動都和真人一模一樣，還拿人骨做研究；雕像的臉孔也不是憑空想像，而是由街上找來模特兒，再依照片去製模。

在西班牙內戰期間，高第聖家堂的模型、工作室，以及部分尚未完成的建築都被加泰隆尼亞的無政府主義者摧毀。現今建構的聖家堂，是基於被摧毀後的計劃加上近代建築師的改編而建造。聖家堂原預計在高第逝世一百週年的 2026 年完工，但目前仍是未知數。

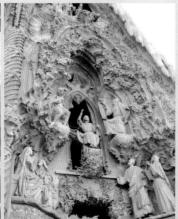

聖家堂三景。（左、中：王淑貞　右：黃珮華／攝影）

花市劇院。（周明佳／攝影）

巴塞隆納葛瑞克藝術節

Grec Festival de Barcelona　　http://www.barcelona.cat/grec

　　此一藝術節創立於 1976 年，屬於結合音樂、舞蹈及戲劇的國際性藝術節。由巴塞隆納的市政府文化局主辦，每年夏季六月底到八月間舉行。演出團體不僅有國際團體，也有西班牙的國內藝術家。藝術節原本都在葛瑞克戶外劇場演出（Teatre Grec，葛瑞克是 Grec〔希臘〕的譯音），目前則分別在巴塞隆納不同的劇場進行：Mercat de les Flors、Teatre Lliure、Barcelona Teatre Musical 等。

花市劇院

Mercat de les Flors　　http://mercatflors.cat/

　　此一劇院作為主要的市立劇院要回溯到 1983 年，當時的文化委員會成員 Maria Aurèlia Capmany 與市長 Pasqual Maragall 決定使用農業部新的建築空間，這部分的建築是 1929 年為國際博覽會所建。

　　彼得‧布魯克（Peter Brook）的歌劇「卡門」開啟了劇場的演出史，緊接著便有世界各地的藝術團隊前來演出，但直到 1985 年才正式成為巴塞隆納市的市立劇院，且是以彼得‧布魯克的「摩訶婆羅多」作為開幕演出。

　　1990 年，在原本的建築外另增建一個空間，即 Sala Ovidi Montllor。目前有三個廳：la Sala Maria Aurèlia Capmany（664 席），la Sala Ovidi Montllor（320 席）以及 la Sala Sebastià Gasch（80 席），提供的都是形態較小的活動。其中有戲劇、舞蹈、音樂以及其他各式演出，同時也舉辦藝術節，不僅有國際表演團體，如菲利浦‧香堤劇團（Phillipe Genty）與比利時羅莎舞團（Rosas）等，也有西班牙國內的現代藝術展演。

2007　06　25　巴　塞　隆　納　·　西　班　牙

穿黑套裝的女人

喬安娜崩盤了，在旅館躺了一個下午。爬起來後，搽了口紅，穿上黑色套裝昂然在劇場出現。

也該躺平了。她這回「出門」4 天，到義大利看戲院。先到帕馬，後轉米蘭。前天，又和李查由米蘭趕到羅馬。昨天從羅馬飛回米蘭，轉機飛到巴塞隆納。這是她和李查第二次歸隊。

喬安娜沒去雪梨。5 月 25 日到德國，31 日和李查赴布魯塞爾看場地，談事情。事畢，李查歸隊，喬小姐拖著裝滿雲門宣傳資料、35 公斤重的大行李，留在布魯塞爾參加 ISPA 國際表演藝術年會，後轉阿姆斯特丹參訪荷蘭藝術節，去認識朋友，瞭解市場動態。她說，忙得飯也沒吃好。最後一天皮包不見了，丟在哪裡，自己也弄不清。總之，昏了，丟了，請銀行重發信用卡。

八十年代，許多穿著藏青色的「台商」（那年代還沒這個名詞），提著○○七手提箱到歐洲找訂單。喬安娜，雲門的國際演出經理，王昭驊女士，就是雲門的台商。除了與舞者簽合同，掌握國內演出的重點，她主要的心力花在外國人身上。

基本上，喬小姐的電腦常常自動冒出國外的邀約。藝術節總監和經紀人也定期飛到台北看雲門的首演，「下訂單」。三不五時，喬小姐拎起行李出門去。台灣距離世界表演藝術主要市場非常遙遠，而且，歐美各國呈現的節目皆以西方表演藝術為主，所有亞洲團隊的「配額」，只有百分之三到五；你必須出去「感覺」。

回到家，放下行李，喬安娜召開內部會議，決定節目，檔期，技術需求，特殊活動，財務……內部協調好，再與邀方協商，寫信，講電話，談合同。歐陸基本上「說了算」，合同兩三頁，英、美可以長達 20 頁外加 5 個附件。歐美的白天是台北的晚上，雲門辦公室經常燈火通明到午夜，不講電話，也在 E 來 E 去。喬安娜和國際演出組長貞妮斯沒有長出熊貓的黑眼圈毋寧是個奇蹟。

喬安娜簽好合同就交給貞妮斯去執行，脫身去處理其他的邀約，譬如 2009 年倫敦巴比肯中心的「風·影」。

貞妮斯小姐的業務以「旅行社」為主。光是簽證就是大工程。美國簽證要「驗明正身」，全團犧牲半天排練到 AIT 排隊。九一一之後，辦簽證愈來愈囉唆。許多國家要新照片外，工作簽證更需要很多其他文件。西班牙工作簽證要體檢、安檢（看看有沒有前科）。照辦就是。挑戰是雲門三四十人出國頻仍，必須在回國期間搶灘似地掌握每個人的護照去辦這些事。

然後是訂機位。必須找最便宜的價錢，轉機最少的路線。不過，為了省錢，常常只好轉機如儀。即使取得便宜而順利的路線，貞妮斯仍然要面對考驗：有些人要晚去，要脫隊，如喬安娜；雲門出國很少「純潔地批發」，總是線索繁雜，貞妮斯一一妥貼應付，沒聽她哀叫過。

國外的主辦單位有的照料落地後的交通、住宿，有的給一筆錢，請你自己發落。旅館一定要有浴缸泡澡，一定不能距離劇場太遠，一定要在最低預算內擺平。貞妮斯台北操盤，從出發那天接團員到機場的巴士到回國那天接機的巴士，每一國每一站每一天的交通到住宿，巨細靡遺一手包辦。這些，都必須在啟程三個月前搞定。

然後，是「藝文工作」：應主辦單位要求，安排我接受電話或面談式的訪問。這需要特技：在雪梨接莫斯科電話，在德國見英國記者。此外，她擔任「編輯」，檢視對方大小海報與節目單的文字與設計，一個字一個字，「水月」叫 Moon Water，不是直譯的 Water Moon，諸如此類……

最重要的編輯工作是行程表。貞妮斯與李查和舞團助理藝術總監靜君開會協商，喬來喬去，敲定每一站每一天，除了睡覺以外的行事。表分三欄，技術組、舞者與行政。舞者放假的日子，技術組如火如荼在搭台，行政要接待外賓……全程按表操兵，全團的人都知道其他人在做什麼。貞妮斯長了一個非常處女座的「電腦」，七週下來，行程一路通暢，只因臨時動議，略改兩處。（不知為何沒長出熊貓眼睛！？拍手拍手拍手！）

出國前一天，貞妮斯睡得很少（如果有幸上床），工作做不完！然而，她和國際演出專員明佳總是準時坐在巴士上，一站一站接團員。到了機場（到每個機場！）她們一馬當先，衝到櫃台安排 check in，等團員拖著行李走到櫃台時，一切就緒，魚貫交行李取機票。下一個 cue 是在登機口點人，自己最後上機。（是的，雲門辦事總是龜毛到神經質的地步。但是，也聽過這樣的故事：香港某團隊出國，飛了半小時後，才發現有兩個團員不在飛機上！！）

到達一個新城市，明佳或貞妮斯一前鋒，一殿後。前鋒找到接機的人員，殿後的數人頭，點行李。行李未到，就得留著，填表，交涉。貞妮斯善良得不會捏死一隻螞蟻，辦交涉遇到不講理的人，可以變得「很大聲」；碰到粗壯的巴士司機，怠忽的航空公司櫃台人員，不管哪一國，她都據理力爭。喬安娜也是，「更大聲」。明佳不以音量取勝，輕聲細語，纏綿堅持。旅途勞頓，行程擱淺，全團受罪，三位女士寧可自己累一點，放下身段動肝火，讓四十個人順利滑翔。她們是一流領航員。

進了旅館，根據行程表中的住宿表，一一唱名宣布房號，大家填好全團房號，領了鑰匙離去後，女士們才拖著行李進房；未開箱，先檢查上網設備。上一站還有些事未了，下一站有事要確定，下一週……還有明年的某城的小事。明年雖遠，事情雖小，但這個小結不解，事情就擱在那裡了。

女士們永遠與電腦長相左右。除了去找中國餐廳訂便當，演出前在劇院給團員吃（這事聽來簡單，有時可以死掉幾萬個細胞。譬如莫斯科一人份中國菜講了半天價，還是要台幣五百元！），或者有人受傷，生病，找醫生，送醫院，到房間拜訪病號，甚至為病號煮稀飯。除了陪技術組到劇院，看看工作是否順利，演出終結後，陪著拆台，裝箱，送進大貨櫃車。（葡萄牙那站拆台到凌晨兩點半才終結，第二天七點半上巴士！）除了在開演前，穿起黑套裝與各地來的貴賓寒暄。開演後，如無他事，回後台，打開電腦繼續奮鬥。演出結束，領著團員參加酒會。

因為所以。所以貞妮斯很多國家有去沒有看。2005年首度赴莫斯科，為了改一張機票，在後共產主義社會的航空公司，足足坐了三天才搞定。莫斯科對她而言是劇場與航空公司。今年重去，在大家威迫軟勸下，總算去了一兩個景點。

巴塞隆納這麼好玩，貞妮斯仍然選擇電腦。這回全是我的錯。我不會電腦，部落格的每篇文字都是「中打快手」貞妮斯女士一個字一個字打出來的，同時審稿，提建議，有如檢視各國節目單。巴塞隆納停留八天，我決定懶一點，少寫；請李查他們把貞妮斯綁架出遊。

因為事情永遠做不完！回國後，要結帳，寫報告，還要張羅下半年的旅行。

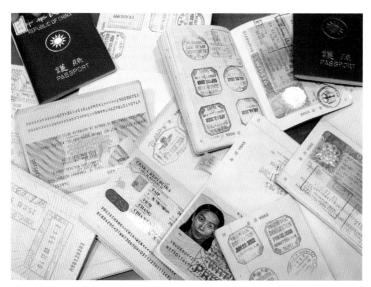

蓋滿各國海關印章的雲門團員護照。（王淑貞／攝影）

各部門忙亂有序的日程表

CLOUD GATE DANCE THEATRE of TAIWAN
2007 LONDON - "*WILD CURSIVE*"
Production Schedule
(as of 2007/06/08)

THEATER: Sadler's Wells, *London*

6/18 (mon)	TECH	COMPANY	ADMIN
0900	Lx — focus	ASHTON Studio 1100-1800	
1000	Stg — adjust set		
1100	Sd — set up		
1200		1200-1330 class	
1300	break	Studio / MY / piano	
		1345-1700 reh & notes	
1400-1800	Lx — focus Stg — adjust set		
1800	Break for Lx & Stg / **Sd check**	off	18:30 Lin leave from theatre?
1800-2300	Lx — focus Stg — adjust set		19:30 Lin attends Dinner Dance
2300	off		

THEATER: Sadler's Wells, *London*

6/19 (tue)	TECH	COMPANY	ADMIN
0900	Sd check	ASHTON Studio 1000-2000	
1000	Lx plot / Flys Reh	1030-1145 class	
1100		Studio / Ning / piano	
1200	*1200-1300 Spacing on stage*		
1300	break	Lunch	
1400	*1400-1600 Dress Reh/Media Call*		
1500	*w/ make up*		
1600	reset		1700 Jo/RL/Ja meeting w/ Heather/Katy at SW coffee bar
1700	**1700-1800 break for Lx** Stg — preset Paper Sd check if necessary	1615-1730 notes in **studio** 1730-1930 Dinner / Make up	1845 Lin/Joanna/Janice attend Reception
1800	**1800-1900 break for Stg & Sd** Lx — preset **1900 House open**		1845 Before the show gathering: Mr. Lin/Richard/Tao/Jo?
1900	*1930 — 2045 Performance #1 — WILD CURSIVE*		
2000	**Reception** Shanell/Charlene Lim/Ms. Lily Safarti & Ms. Vony Safarti/ 林俊義代表 /Mr. Guy Darmet/Lilia Pegado/ Donald Hutera 看演出		
2100	tidy up / 2130 off		

所有人員亂七八糟的不同航班

雲門舞集 2007 年春季國際巡演航班行程表

台北→莫斯科

林家駒	5/16 (Wed)	TG637	TPE/BKK	0845/1125	3H40M	BKK：曼谷
		TG924	BKK/MUC	1250/1910	11H20M	MUC：慕尼黑
		LH3196	MUC/SVO	2115/0215+1	3H	SVO：莫斯科

台北→雪梨

技術	5/18 (Fri)	TG637	TPE/BKK	0845/1125	3H40M	
		TG995	BKK/SYD	1815/0615+1	9H	SYD：雪梨
舞團	5/19 (Sat)	TG637	TPE/BKK	0845/1125	3H40M	
		TG995	BKK/SYD	1815/0615+1	9H	
林心放	5/20 (Sun)	TG637	TPE/BKK	0845/1125	3H40M	
		TG995	BKK/SYD	1815/0615+1	9H	
林老師	5/20 (Sun)	CI51	TPE/SYD	2220/0930+1	9H10M	

台北→德國

林思甄	5/21(Mon)	TG637	TPE/BKK	0845/1125	3H40M	
		TG922	BKK/FRA	1245/1900	11H15M	FRA：法蘭克福

雪梨→德國

技術 A	5/23 (Wed)	TG996	SYD/BKK	1620/2245	9H25M
		LH783	BKK/FRA	2355/0605+1	11H10M
林家駒	5/24 (Thu)	LH3189	SVO/FRA	0705/0820	3H15M
舞團	5/24 (Thu)	TG996	SYD/BKK	1620/2245	9H25M
		LH783	BKK/FRA	2355/0605+1	11H10M

台北→德國

Joanna	5/24 (Thu)	TG635	TPE/BKK	2005/2250	3H45M
吳佩珊		TG920	BKK/FRA	2345/0600+1	11H15M

德國→台北

林思甄	5/28 (Mon)	TG923	FRA/BKK	2115/1255+1	10H40	
	5/29 (Tue)	TG630	BKK/HKG	1530/1925	2H55M	HKG：香港
		TG630	HKG/TPE	2025/2155	1H30M	

台北→莫斯科

伍錦濤	6/2 (Sat)	TG635	TPE/BKK	2005/2250	3H45M	
		TG920	BKK/FRA	2345/0600+1	11H15M	
	6/3 (Sun)	LH3182	FRA/SVO	0825/1325	3H	
王榮裕 &	6/3 (Sun)	KE5692	TPE/ICN	0815/1140	2H25M	ICN：首爾
周大夫 夫婦		KE923	ICN/SVO	1620/2030	9H10M	

德國→莫斯科

舞團	6/3 (Sun)	LH3186	FRA/SVO	1305/1805	3H

莫斯科→里斯本

舞團	6/10 (Sun)	LH3195	SVO/MUC	1720/1830	3H10M	
		LH4544	MUC/LIS	1905/2115	3H10M	LIS：里斯本

莫斯科→英國

伍錦濤	6/10 (Sun)	BA873	DME/LHR	1705/1805	4H10M	DME：莫斯科

台北→里斯本

林雅雯	6/10 (Sun)	TG635	TPE/BKK	2005/2250	3H45M	
	6/11 (Mon)	TG944	BKK/FCO	0020/0650	11H30M	FCO：羅馬
		TP841	FCO/LIS	1220/1420		

莫斯科→台北

王榮裕 &	6/10 (Sun)	KE924	SVO/ICN	2230/1155+1	8H25M
周大夫 夫婦	6/11 (Mon)	KE5691	ICN/TPE	1300/1435	2H35M
吳佩珊	6/10 (Sun)	LH3185	SVO/FRA	1655/1810	3H
	6/11 (Mon)	TG923	FRA/BKK	2015/1155+1	10H40
		TG630	BKK/HKG	1530/1925	2H55M
		TG630	HKG/TPE	2025/2155	1H30M

里斯本→倫敦

技術 A	6/16 (Sat)	BA501	LIS/LHR	1105/1345	2H40M	LHR：倫敦
舞團	6/17 (Sun)	BA501	LIS/LHR	1105/1345	2H40M	

倫敦→巴塞隆納

舞團	6/23 (Sat)	BA2488	LGW/BCN	1415/1720	2H05M	LGW：倫敦

巴塞隆納→台北

Joanna、林家駒、林雅雯、宋超群

	7/1 (Sun)	LH4455	BCN/FRA	1535/1745	2H10M	BCN：巴塞隆納
		TG923	FRA/BKK	2015/1155+1	10H40M	
舞團	7/1 (Sun)	LH4459	BCN/FRA	1845/2055	2H10M	
		LH782	FRA/BKK	2235/1355+1	10H20M	
全團	7/2 (Mon)	TG630	BKK/HKG	1530/1925	2H55M	
		TG630	HKG/TPE	2025/2155	1H30M	

＊技術 A：桃叔、Richard、家駒、羽菲

2007　06　26　巴　塞　隆　納　·　西　班　牙

希臘劇場的聖獸

雖然二月已經帶了三位本地記者到香港看雲門，做採訪，雖然票賣完了，藝術節總監里卡多·奇瓦瑟先生還是要舉行記者招待會。因為這是他接任的第一次藝術節，要大做。因為，他說，開幕的兩項演出都有我的作品*。他希望雲門還要來：看新聞的，要比看舞的群眾多。

我告訴一位記者，「水月」一向受歡迎，如果在巴塞隆納沒演好，全部得怪高第。前天，每個人都「長征」了，看高第的作品一定要爬上爬下。昨天大家花了很長的時間「找身體」，互相踩腿，按摩。今天的排練不錯。

晚上全體舞者去看「聖獸」。十點才開演。十點天才黑。藝術節在希臘式的弧形劇場開鑼。不是古羅馬遺跡，是近代建築。三十一年前藝術節在這個露天劇場開始，因此叫作巴塞隆納希臘藝術節，演出擴張到室內後，仍然沿用這個名字。

舞台開在一堵褐黃岩壁腳下，觀眾席步步高升到一片林子裡，效果很是集中。Sacred Monsters 香港譯作「聖獸舞姬」，望文生義，很容易以為阿喀郎是聖獸，西薇·姬蘭是舞姬。舞題典出法文，法國在十九世紀把那些劇場超級明星叫做 Monstres Sacrés，是獨角獸那類超凡的人物。中文差可比擬的也許是「祭酒」，梅蘭芳就是「菊壇祭酒」。不過不能這樣翻，太「人性」了。

舞蹈內容其實不嚴重，帶有家常的趣味，兩個明星連跳帶說，互開玩笑。換了人跳，效果必然大減。超級巨星展笑顏，又喝水又擦地板，觀眾可開心了。西薇和阿喀郎做什麼都好看，觀眾拍了很久很久的手，最後乾脆站起來才散場。

巡演六週，舞者總算看到了一場演出。前年在雅典萬神廟坡下的阿迪庫斯露天古劇場演出，今年總算在清風明月下欣賞別人表演。

農曆 5 月 12，月亮已過半圓。滿月後，我們就可以打包回家了。

*林懷民在「聖獸」中為西薇·姬蘭編了一齣獨舞。

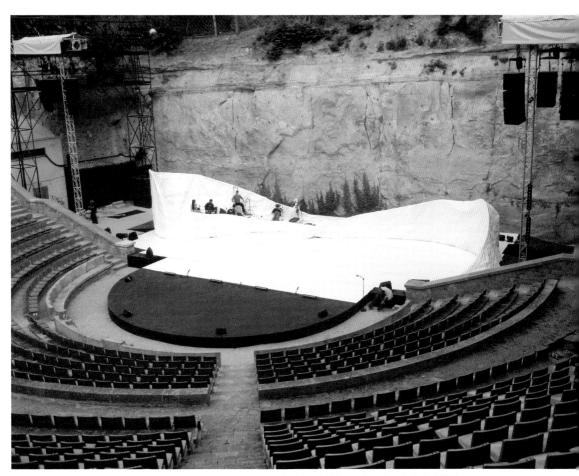

葛瑞克戶外劇場，「聖獸」在山壁前搭景。（王淑貞／攝影）

「聖獸」演畢,大夥兒到後台探班致賀。左起:靜君、阿喀郎、建宏、
西薇‧姬蘭、儀君、我、宛均、韓茗、惠玲、章伎、蔣勳和春美。
(王昭驊/攝影)

2007　06　27　巴　塞　隆　納　·　西　班　牙

Olé

到西班牙總要看佛朗明哥。未到就先 email 藝術節總監，問何處可以看到，不要花花綠綠，要淒愴苦澀的佛朗明哥，不是給觀光客看的那種（觀光客的諸多病徵之一就是明明是觀光客，硬要「自鳴清高」，不肯隨俗；最好抵達時，整個城爲他演出嘉年華，不管日期對不對）。

這很難爲里卡多先生。因爲他是外地人（阿根廷！），而且，巴塞隆納不是佛朗明哥之鄉。南方，烈日炎炎的塞維拉、格拉那達才是。他有點抱歉地說，實在不清楚，大家都說這家還不錯，你要不要去看看。

昨天排練後，循址找到 Sala Tarantos 劇院。坐落在觀光客最茂密的廣場邊，紅色霓虹燈排出劇院名字，票口一位胖太太坐鎮。明明是給觀光客看的。猩紅絨布的牆，像是色情劇院。問了價錢，六歐元，半小時演出，每晚三場。最多忍耐半小時，看了！

一進場就後悔。猩紅猩紅的牆。二三十張破舊的椅子。一個飲料攤，有如五十年代的台灣鄉下小電影院裡的小店。舞台最多兩公尺深四公尺寬，上舞台邋遢著一塊黑布，布前四五張椅子。台邊就是廁所。分明就是色情場！里卡多先生自己一定沒來過。

陸續進來十幾個觀光客。我按住躁氣，耐心等待。

居然準時開場。八點半，走進一名吉他手，不看觀眾一眼，逕自坐下，叮噹幾聲，揮手要飲料攤的人把音響調小。漫漫彈了幾句，又揮手。音響穩了，他就埋頭彈將起來，額前的頭髮掉到弦上，輪指撥拔之際，長髮像微風中的垂葉，觀光客沉靜下來，我覺得自己坐在紐約卡內基音樂廳。五六分鐘的曲子完畢，全場大叫 Olé！吉他手抬頭看一眼，自顧自調弦。

兩個男的，一個褐衣大裙的年輕女子，登台，移椅子，調位置，坐下，面無表情。觀光客不敢吭氣。

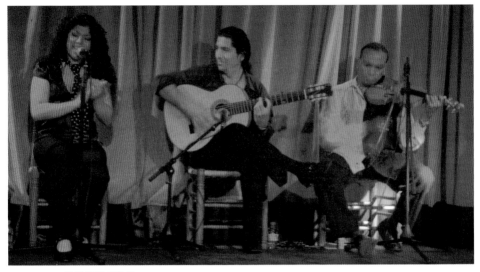

Sala Tarantos 的佛朗明哥歌手。（蔣勳 / 攝影）

台上的人對望一眼。吉他手彈奏起來。那三個男女節奏豐盈地拍起手，暖了場；互相大聲說話，彷彿追問，彷彿挑釁。掌聲愈來愈激昂，激烈的問話，一問再問，突然，那女子站立起，張口號歌，掏心挖肺，呼天搶地。觀眾都期待她跳舞，然而，她只是追問，控訴，一樁樁，一條條，天涯海角都要討個公道，討個說法……哀戚的歌聲像海浪，冬天的海浪，一波波地把整個戲院的人都捲進去。

因為跟著海浪浮沉，那個男人進場好一下子，我才感覺到他的存在。微燈下只看到一張蒼白的臉。一身黑，緩慢凝神的步子，好像沒走動，是 zoom in 的鏡頭把那張臉推到台前。眼光不外爍，也不內觀，只是莊嚴地，一心一意把自己端持起來，好像從容就義。那張臉就這樣浮在空氣中，蒼白的。

美麗的吸血鬼想必長成這個樣子吧。

胡思亂想之際，那男子忽然釘身，右手拎起外套下襬，原地跺腳，噠噠噠噠，噠噠噠噠噠，全然情不自禁，彷彿無意動作，是被下了蠱，中了邪，眼睛迷茫了了，仍兀自力持鎮定。

完全沒注意到那女子何時歸座和其他男子一起擊掌吆喝，而吉他手只是埋頭撥弦，跟世界沒有任何瓜葛。黑衣舞者猛然轉身踩地，把自己從夢境拔出來。台上台下的人齊呼 Olé！

坐在台上的樂手歌手吶喊，呼叫，好像鼓舞，又像挑撥，舞者只是挺挺立著，眾人不知覺中，他腳下又再發出細細的聲響，他大跨步，再大弓箭步，轉，轉身，外套下襬忽地飛出去，雙手抓起下襬，立定在台緣。看清楚他的汗水，他的喘氣，他臉上的皺紋。

Olé！ Olé！叫聲裡，他擺動雙腳在小小的舞台上踩步，跨步；他脫掉外套，渾身透濕，白襯衫緊緊貼住他鼓出來的小肚子。他喘氣連連，吃力地讓雙腳發出千軍萬馬的奔騰。他轉身再轉身，觀眾的 Olé 伴隨著每一個旋轉，而在他突然煞步的時節歡叫不已。

在觀光客的鎂光燈中，中年發福的黑衣舞者劇烈喘息，那蒼白的臉彷彿就要在汗水中融化了。

他鞠了一個躬。五個人齊齊走到台前鞠躬，然後魚貫而出。

從頭到尾，五人無有一絲笑容，沒有討好的眼神。

我希望他們可以再繼續演下去。

走出戲院時，順手拿起一張小 DM，是一場佛朗明哥新世代的表演，時間就是今晚。「水月」在劇院走台結束才七點，天還藍著，我便拔腿奔赴「新世代」。

這兩場演出都算是 Tablao，五十年代在巴塞隆納發展出來的佛朗明哥新品種。有別於南方的佛朗明哥。

再度看地圖循址找到演出的地方，是個正正式式的劇院。演出延遲半小時，三四百座位全坐滿了，全是當地人，大人，小孩，發胖的男人和女人，人聲沸沸，還未開演就有一股濃烈的興奮之情。

幕啓，赫然看見昨夜的傑出吉他手端坐上舞台，觀眾一見他就歡呼。一曲未畢，觀眾已然沸騰。

為 El Yiyo 站台的舞者。（蔣勳／攝影）

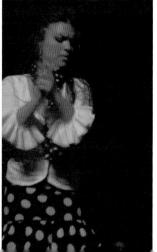

然後是一個胖胖的男歌手，兩位黑衣女歌手依序演唱，情況略如昨夜，但歌聲更激昂，能量更充沛，觀眾 Olé Olé 的合唱像要把戲院拆了。女歌手衝到台緣指天罵地，吶喊，悲吟，唱到激動處，一把扯下貼在頰邊的小蜜蜂，扔到地上。然後，扯起裙裾死命踩地，仰天狂號……

歌手回座，場子靜了下來，兩位年輕男舞者由左右側台，面對面，專注地往台心走，彷彿走了一百年，時間凝止，忽地轉身，雙手拎衣抱胸，發了痴似地顫動雙腳，踩地踩地到了高潮，一齊喝然煞止，台上面光滅去，只剩兩條剪影，觀眾從座椅彈跳起來，狂呼 Olé。

原來全是粉絲。原來「新世代」是右舞台那個吉普賽男孩，El Yiyo，全城矚望的新秀，看起來十五六歲，真實年齡卻只 11 歲，是兒童，根據法律童伶一個月只能演出兩場。只要他演出，不管在哪裡，粉絲齊聚，擠滿劇院，用盡生命之力去為他喝采，向他膜拜。

El Yiyo 還未完全發育，但舞技撼人，最動人的是那副充滿尊嚴，端莊的架式，成年男子「端」起來是技術的作狀，他的凝神聚氣一派純真。

正戲舞完後，粉絲一再索求 Encore，El Yiyo 在男歌手伴唱下又舞了近二十分鐘，舞至力竭，露出小男孩本相，拉著憨淳的胖歌手逃離舞台。粉絲樂翻了。戲院有如著火。

一位看來兩百公斤的中年人出場致詞，想必是父親，拿了麥克風介紹所有音樂家和舞者，一一致謝，又邀請三個小男孩上台，想必是 El Yiyo 的弟弟。穿著 T 恤的尋常兒童，回應觀眾呼叫，一一展技。一位扯著拖鞋的 4 歲小弟弟冷著臉舞上一段，氣勢不輸乃兄。

散場後，我忍不住去找 El Yiyo 的經紀人，想請他後年新舞台新舞風十週年時，到台北演出。那時，13 歲的他應該技上層樓，純真猶在吧。

近十點，天色漸暗，走在人車稀少的街道，不知為什麼，忽然想起昨夜那位中年的舞者，那冒汗、蒼白的臉，在一個有如色情戲院的小舞台……

演出中的 El Yiyo（左前方）。（蔣勳／攝影）

2007　06　28　巴　塞　隆　納　·　西　班　牙

花市劇院

我們演出的戲院叫 Mercat de les Flors。最後一個字是花，我以爲是
花神劇院。非也。花市劇院。爲了舉辦 1929 年的世界博覽會，市政
府拆除花市，改建劇場。那年的工程包括仿古的希臘劇場，仿巴洛
克的美術館，埃及博物館，還有三個小劇場。後來又加添米羅美術
館。整個山丘是個大公園，起起伏伏的文教中心。

世博會讓巴塞隆納揚眉吐氣。92 年的奧運大成功。迎接奧運，全市
大興土木，市容煥然一新，巴塞隆納躍升爲國際都會。

以巴塞隆納爲首府的加泰隆尼亞努力在國際揚名造勢，也希望累積
勢頭，達到獨立的最終目標。

濱海的加泰隆尼亞與中央高地的馬德里宿怨久長。中央出兵平亂的
歷史血跡斑斑。弗朗哥法西斯政權當道四十年間（順便提一下，舉
世唾棄弗朗哥政權的年代，跟西班牙最友好的少數國家包括中華民
國，因爲反共），加泰隆尼亞語文被禁，學校只教西班牙語，所有
出版品必須用官話。

巴塞隆納的西班牙廣場。（王昭驊／攝影）

革命後，加泰隆尼亞人恢復母語，努力當家作主。在巴塞隆納用西班牙語問路，有如美國人在巴黎說英文，大半相應不理。擁有西班牙國家級執照的醫生到了加泰隆尼亞，要從頭一步步考試。是「一國兩制」。加泰隆尼亞爭得相當程度的自治權，經濟實力是它的靠山。它上繳的稅收全國最高，有如上海之於中國，當地人益加忿忿不平，覺得造反有理。不過，最近有點悲情；廠商外移人工便宜的東歐與中國，經濟直直落。陽光、海灘與和樂氣氛引來的觀光客成了重要的金主。觀光客來多了，又有人不高興，鬧市街上豎著紙牌，微弱抗議：「觀光客只帶來金錢和污染」。彷彿對大陸客愛怨交加的香港人。

抵達巴塞隆納三天後，我就不敢再向當地人探問獨立的問題。十有八個一觸即發，非常情緒化，叫我不知如何接話。可以獨立嗎？一位中年知識分子對我搖頭。問題很多，他說，外部問題還在其次，主要是內部的矛盾。競選時說一番話，上台後做另外一件事。前政府好容易在對外關係邁出一小步，新政府蕭規曹隨繼續推動，已經下台的前執政黨居然使勁扯後腿。他用哀傷的眼神平靜地說，分裂的加泰隆尼亞如何獨立？

一位久居巴塞隆納的倫敦人對我說，加泰隆尼亞人因為曾經長期被欺壓統治，自我膨脹得離了譜，永遠只看到自己，過度在意外人如何看待，斤斤計較，小題大做，結果喪失了全盤的視野。奧運的成功跟奧運總會的運作、節制有關。2004 年的世界論壇就沒那麼光彩。奧運，大家都知道，是跑、跳、游泳的比賽。論壇，立意甚高，一般人不曉得在幹什麼，名人講話，講了幾個月，講完就完了，無人注意，連巴塞隆納人也不記得。

在文化上，巴塞隆納是保守的。這點，倒是全國一致。尖刻的人就說，西班牙在哪裡？中世紀與阿莫多瓦之間處處皆是西班牙。

戴高樂說，過了庇里牛斯山就不是歐洲。這句話西班牙人恨恨地銘記在心。同時，仰望北方，努力成爲歐洲。過去三十年葛瑞克藝術節的內容，除了本國團隊，盡多歐洲節目，亞洲，和近在咫尺、隔海的非洲都不是它的選項。

新任總監里卡多·奇瓦瑟是在歐洲劇場工作多年的阿根廷人。他希望把這個文化窗口拓寬，他用雲門投石問路，同時傾力宣傳。

滿座的觀眾異常沉靜，不像「水月」尋常的寧靜，也許有更多的思索，適應，但沒有人在座椅上扭來扭去，也無人出走。終場時掌聲飽滿，沒有瘋狂的歡呼，也不是禮貌的客套，結結實實拍了十分鐘的手。散場後興奮地議論紛紛，很多人走到台前檢視會流水的舞台。

里卡多在酒會裡很高興的告訴我，大成功，連不斷攻擊他的政敵也特別跑過來向他致謝。

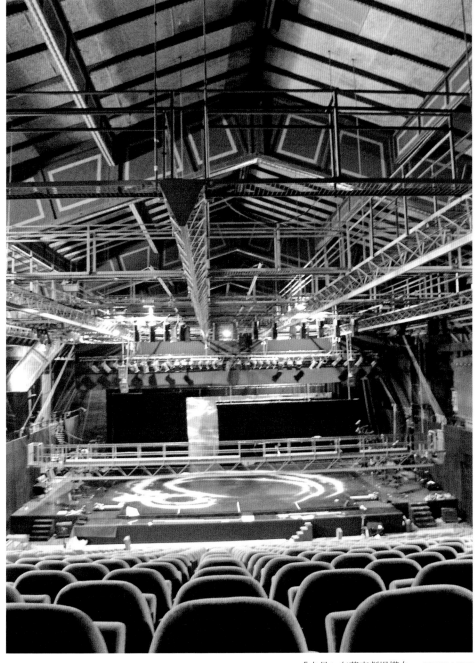

「水月」在花市劇場搭台。（張贊桃／攝影）

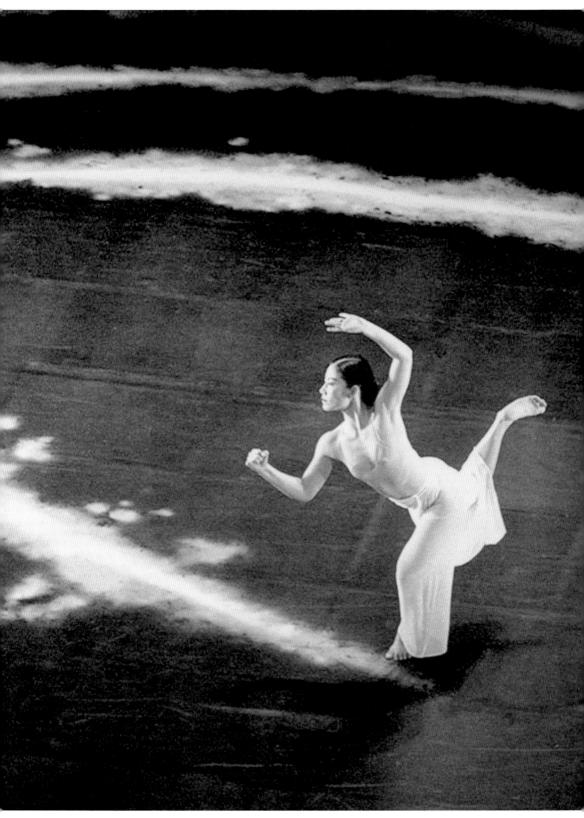

章佞演出「水月」。（鄧惠恩 / 攝影）

2007　06　29　巴　塞　隆　納　·　西　班　牙

城市與傳奇

因為九點開演，下午四點才工作，我們每天有點時間在街上走。

陽光明亮，天氣溫暖，建築門面的褐色岩塊上貼著清涼的瓷磚，牆壁常出現水藍、檸檬綠、芒果黃的色系，以此發展，人們身上就出現淺秋香、淡粉、淺灰的衣裳。這是建材產業的堅持？或者國民美學？

我們沒有「自己的調色盤」。只能跟著白種人的流行走。要不要研究一下陳進女士仕女圖的衣飾？

巴塞隆納鑄鐵、瓷磚的手藝保存得很好，每家鐵門、欄杆、門鎖，各有不同花樣，瓷磚更是多姿多采，我們走得很慢，看得很有意思。

一位舞者說，比起來，台北建築的門面顯得粗糙。

另一位回他，台北，行人根本不能好好走路，馬路邊閃車子，騎樓下的走道高高低低，容易摔跤。

說著說著，一位胖太太在路邊摔跤了。兩位年輕男子飛奔過去，小心地把她扶起來。無大礙，美容店老闆娘立刻搬出一把椅子讓她就座，一面為她搧扇子。胖太太露出像突然受寵的小孩的表情，迷惘而開心。

1969 年抵達舊金山第二天，在街口看到一名男子被車子撞了，車主沒停下來。我拔腿要衝過去，友人一把攔住：「別過去，他可能會反咬一口，控告你，說他本來沒傷，是你把他碰壞的，要你賠償。」這是我資本主義社會民情人心的第一堂課。

高第代表作之一的巴特羅公館，收費奇貴，十六塊半歐元。是以價制量。這個以海洋為主題的公館裡，地方不大，琳琅滿目。在高第手中鑄鐵如麵條，瓷磚是彩色果凍，隨他擺弄。好像特技表演，每個空間都別出心裁，創意無限，觀者只能驚喜連連，目瞪口呆。

藝術欣賞最好的狀態是微醺。在瑰麗的巴特羅公館，我覺得醉了，

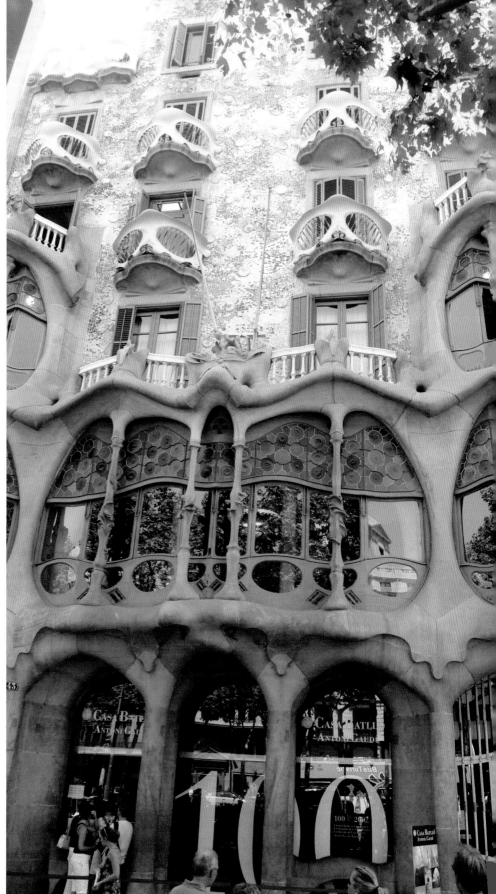

高第的巴特羅公館外觀。（潘勳／攝影）

時時要坐下來喘口氣。我想我不能住在這種藝術品裡頭。

1926 年 6 月 7 日，74 歲的高第在巴塞隆納街頭倒退著走，電車一下子把他撞倒。也許他在想設計，也許想看清街頭某個建築的高處。路人不知他是誰，過了好一陣子才傳出高第的死訊。

1974 年 3 月 17 日，73 歲的美國現代主義建築大師路易‧康（Louis Kahn），從巴基斯坦回美國，在紐約中央車站要搭火車回費城，心臟病發，倒在男洗手間裡。由於紐約市政府人員的疏忽，一代大師在停屍房待了兩天才被家人認領。

死亡常常為傳奇加分。

建築大師留下的作品是傳奇的見證，幸運的話。

旅館隔街是巴塞隆納三個鬥牛場裡頭最大的一個。紅磚的圖案千變萬化，遠望如鏤空的雕塑，十分美麗。如今大興土木。像歐洲許多建築，基於法規或美學的渴望，環形門面完整保留，中間完全挖空，改建商場。竣工之後，將由晶亮的名牌商店進駐。這是全球化最可怕的事情之一，從莫斯科到米蘭到芝加哥，每個國家商場都千篇一律地變成機場免稅精品店，內容完全一樣。

這個 Barcelona Arena 改建商場，掀起軒然大波，最後改建派得勝。這也是鬥牛作為西班牙國粹地位動搖的表徵。年輕世代不在意這繁文縟節的殺戮儀式，保護動物組織反對殘殺動物來娛樂，抗議之聲不絕於耳。

西班牙最受敬愛的鬥牛士，31 歲的荷西‧湯瑪斯（Jose Tomas）養傷沉潛四年，不久前東山再起。他登場那天，場外歡迎他和反鬥牛運動的群眾壁壘分明，相互叫罵。

場子裡，寇耶他諾‧里瑞拉‧阿多內茲（Cayetano Rivera Ordóñez）出場時，受到比湯瑪斯更熱烈的歡呼。二十幾歲的阿多內茲技藝不如湯瑪斯，但更有人氣。

因為他是 Hugo Boss 的時裝模特兒。

高第巴特羅公館內景。（蔣勳／攝影）

佛堂

佛堂裡燈光燦亮，輕煙裊繞，鮮花簇擁著佛像，澄明溫暖，讓人心安篤定。

1993 年，「九歌」首演時，卓太太送給我一尊泰國銅鑄佛像。因為是在劇場迎奉的，我決定請祂在每一個劇院保佑我們。過了一陣子，深覺不安：如此勞煩佛祖！便請劉振祥拍了一幅照片，從此佛像永駐八里佛堂，分身護佑我們到世界各地巡演。

到了每個劇場，第一件事就是把一間化妝室布置成佛堂，一方杏黃緞布前，供起佛像，香爐，鮮花，門口貼上一張「請勿熄燈」的字條。少數一兩個劇場徹底禁煙。有的劇場煙霧器敏感，上香未久就鈴聲大作，警衛奔馳。絕大多數劇場都體諒地同意關掉化妝室的煙霧器。

演出前各方送來的花，謝幕時獻的花，我們都供在佛桌上。佛堂是舞者靜坐上香的地方。有人每場演出前上香祈福，演出後感恩。有的是臨時抱佛腳，有了心事，開幕前緊張，才到佛前默禱。

在團裡我是個閒人。開會，見客，看排練，對已經跳得很好的舞，很好的舞台和燈光，吹毛求疵。演出中還得拿著本子一本正經的記筆記，好像小學的班長在老師不在時，看誰講話就記下名字。超不

雲門海外巡迴，設在後台的佛堂。（王淑貞／攝影）

道德的！（天可憐見，這些舞我已看了幾百遍，要我繼續再看下去，也超不道德的。）但是，總有人要盯場。那就是我，而我的筆記貢獻微不足道。

舞者與工作人員，每個人都有汗流浹背的固定工作。我是個耗米的人。我只是坐在那裡，等著事情發生，又希望沒事；因爲所有的事都有人負責，跑出要我處理的事，必然是緊急，意外的。可能是災難。我希望沒事，又不希望自己是無用之人。這種感覺超遜的。

於是，我給自己一份工作：進劇院與演出前後到佛堂上香。

禱告的重點，演出成敗還在其次，闔團平安才是。一路旅行，演出，三四十人，每個環節要順，每個團員要健康，開心。這些，沒有佛祖的幫忙，是辦不到的。

46 天，一路行來，雖有小病，小傷，大家算是平安的。舞者一再更換節目，從未亂了方寸。舞台人員多次挑燈夜戰，身體尚無大礙。桃叔仍然呵呵地笑，閒時還有精力帶著照相機登高爬低地遠遊。在最後一場演出開幕前，我恭恭敬敬地在佛前叩謝，感謝佛祖，讓我能把每位團員平安地還給他們的親人。

「水月」已成巴塞隆納的話題。觀眾反應一場比一場熱烈。每夜戲院門口總有等票的人。

一位女士特別表明，她在委內瑞拉首都卡拉卡斯看到「流浪者之歌」愛上雲門，專程從馬德里趕來看，死活要一張票。里卡多先生無奈，只好把自己的票給她。

Ralf 和女友 Brenda 由漢堡飛過來。他們是雲門歐洲粉絲的忠誠派。去年到柏林待了八天，把「行草三部曲」從頭看完。他們熟悉每個舞作，知道「狂草」墨紙的製作，「流浪」稻米的染曬過程。他們問和蔡國強合作的「風‧影」何時到歐洲？答案：明年十一月碧娜‧鮑許藝術節，在烏帕塔。他們很高興：在德國耶，不用坐飛機了。

舞評出來了。好評。但有一家報紙問：這樣慢吞吞的動，就能表現
幾千年的中華文化？？最有影響力的 *El Mundo* 以「心靈地圖」為題
的舞評，如此收筆：「毋庸多言，這是一齣無可超越的舞作。」

最後一場！平日莊凝謝幕的雲門舞者，今晚竟然綻露笑顏。而且，
有傳染性的愈笑愈開懷。觀眾的掌聲因此益加熱烈。

滿月，是回家的時候了。（拍手！拍手！拍手！）

謝謝佛祖。

「水月」最後一場謝幕。（王淑貞／攝影）

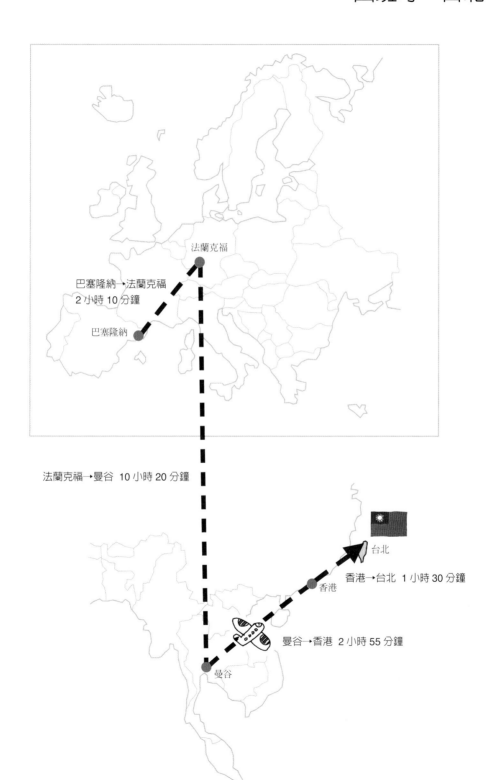

巴塞隆納 → 法蘭克福
2 小時 10 分鐘

法蘭克福 → 曼谷 10 小時 20 分鐘

香港 → 台北 1 小時 30 分鐘

曼谷 → 香港 2 小時 55 分鐘

法蘭克福

巴塞隆納

台北

香港

曼谷

2007　　　07　　　01　　　坐　　飛　　機

回家囉！

7 月 1 日是歐洲「暑假」的開始。交通勢必擁擠。藝術節招呼我們的小姐老早就要我們提早出發。

分兩批人走：喬安娜、駒爺、雅雯、超群三點半的德航，其他人六點四十五。大家抓住最後機會，遠征郊區的高第建築，山丘上的米羅美術館……三點鐘出門赴機場。

我們早到，德航也準時起飛。難得。拍手拍手！

明天在曼谷轉泰航，香港停留一小時，然後，九十分鐘後，我們就回到台北！

21 小時後就回到家了！

睡個好覺就到曼谷了。

晚安！

米羅美術館中庭的雕像。（張賢桃 / 攝影）

2007　07　02　曼　谷　到　香　港　到　台　北

傷情

曼谷轉機時，才發現佳良掛了。右胯內側肌肉疼得坐立不安。站在行李車上，讓建宏推著走。

演完了，緊繃狀態消除，四十幾天的積累釋放，加上十幾小時擠在飛機座椅的不當坐姿（有人能在機上長期保持正確坐姿嗎？），早已受傷的肌肉就吼叫了。

請泰航安排輪椅給佳良在香港轉機，同時打電話回台北，請熟識的大夫加大夜班：佳良十一點半去敲他的門。大家也沒忘了為佳良攝影留念。年輕團員苦中作樂的本事，我敬佩而豔羨。

像機器，用多了一定出問題，舞者的生活是與傷痛和平共存。每個人都有自己的問題，恆心的調養仍是「好漢一條」。靜坐、導引和拳術大有助益，雲門受傷率大大低於西方舞團。但是，跨洲穿城的長期巡演仍得付出代價。

佳良的腳掛了，在香港機場輪椅代步。（黃珮華／攝影）

舞者們都已約好自己常去的診所、推拿所，「進廠保養」。我自己出國前就訂好約會，明天到何明軒大夫的診療床上尖叫。

香港到台北的飛機上，讀到楊德昌往生的消息。心裡很痛。

台灣，不，世界，少了一名傑出的大導演。

楊德昌的過世，象徵一個時代的結束。

商業電影席捲全球，藝術片的空間愈來愈小。「一一」不在台北上演，說明台灣已經完全沒有這種空間，也彰顯了楊德昌冷眼的傲骨。不像蔡明亮知其不可而為之，得了幾個國際大獎還得像初入道的小青年，跑校園，演講，宣傳，楊德昌只把不快樂往肚子吞。癌症也許由此而來。

台灣再也不會有這麼細緻，冷靜，充滿批判性而不刻薄的電影導演了。再也沒有人能夠這樣敏感地為台北造像。

新聞局打算舉辦楊德昌電影回顧展。

政府只是在片子得獎時錦上添花，人過世後悼念。

政府在文化上的作為始終只有口號與姿勢。

再見，楊導　顧爾德

他離開台北好幾年了。每次經過台北仁愛路三段，總是不自主地留意一下，是否會再看到那個很獨特的高大身影。身著牛仔褲、背著書包，頭上的棒球帽總是壓得低低的，快速矯捷地移行。如果不注意他帽緣露出的短短白髮，會以為他是個三十出頭的青壯男子。

斷斷續續地間接接收到他身體與事業不順遂的消息。與他共事多年的後輩說，他會突然關閉起溝通的窗，之前熱絡的互動頓時中止。我也不知道如何向他表達關切。他突然從台北完全消失了，我找不到窗口。

台北，他最熟悉的城市。就如伍迪‧艾倫的紐約般，他永遠如此精準地抓住台北的神采。即使稍縱即逝的數格影像，也深深地牽動你對這個城市的記憶、情感與認同。他是台北的最佳代言人。台北因為他而在影像世界中永恆。

千禧之年的夏日中午，忙完公務，坐著計程車趕赴新竹，觀看導演熱情邀約的首映。那部為他贏得國際名聲的作品在他母校首映。這竟是最後一次觀賞他的新作。只可惜，台北人、台灣人多無緣在電影院中看到這部佳作，這部屬於台北人、台灣人的藝術品。

因為他永遠想和體制對抗。多年來，一再地聽他批判電影工業體制，痛批片商、院線如何不願耕耘、坐享其成。他的作品明明是屬於台北、屬於台灣的，但他就是因為痛恨這個產業體制，不願妥協，寧可讓他的得意之作無緣與更多的觀眾見面。

「Against the System」，這個六○年代精神，展現在這位高大的藝術家身上。就像一九六○反叛的一代般，他充滿著各種夢想，永遠興奮地談著他的夢想。對於後輩們的瘋狂夢想，他會耐心傾聽。他的夢想，從漫畫、動畫、歷史紀錄片、網路到他最愛的籃球。只是，他多未能實現。即使他已著手進行的網路與動畫，最終還是未能達到他心中描繪出的美好影像。

他最痛恨蜚短流長的八卦。當他痛批媒體的八卦風，會讓我這個從事新聞工作的聽者有點尷尬、不知所措。他不願讓自己的生命被廉價地裸露在世人面前。嚴肅的藝術工作者，都希望外界多談他們嘔心瀝血的作品，而不是他們個人；但少有人會像他這樣，如此深惡痛絕於媒體想介入他的生命。所有的個人都是卑微的，當他們想把卑微生命昇華為永恆的藝術時，為什麼外界反而不慎重地對待後者？

他很個人主義，也很痛恨這個體系，而傳播媒介正是這個體系中的一部分。弔詭的是，他的藝術必須藉由現代傳播工業才能讓受眾感知。一度，他寄望於網路可以打破傳播體制的壟斷，可惜事與願違，電子資訊產業這個他最早投入的領域，並未能幫助他的事業向上推進。

這位年幼來自上海的客家移民，對新環境有著敏感與疏離。正因為他的疏離與敏感，讓他有空間與距離可以精準地抓住浮沉於台北的眾生形象。台北，這個有歷史斷層、混種、沉悶城市中，平凡人物的反抗、夢想與脆弱，被這位新浪潮導演的鷹眼所攫獲。

感謝楊德昌，記錄了這個城市的生命。

<div align="right">（原載於二○○七年七月二日中國時報）</div>

2007　　　07　　　03　　　台　　　北　　　·　　　台　　　灣

回家

昨晚抵台，行李未到，等候下班泰航補送。走出機場已近午夜。

因為時差，爬起來，處理辦公室送來的文件與信件。

大行李我不打算開箱。今天起，放三天假。6號回來排練三天。9號赴北京，11號起在保利劇院演出「白蛇傳與雲門精華」以及「水月」。

五點左右，群鳥喧噪，我從紙堆抬起頭。大屯山後雲彩通紅，淡水河靜靜流淌。

開始有人在河畔晨跑。

我知道，我回到家了。

看到靜靜的淡水河，我知道我回到家了。（謝富智／攝影）

里斯本發現者紀念碑。前排左起：宛均、志雄、珮華、惠玲、立翔；後排：家儂、子宜、乃妤、偉萍、銘元、佳良。（黃珮華／攝影）

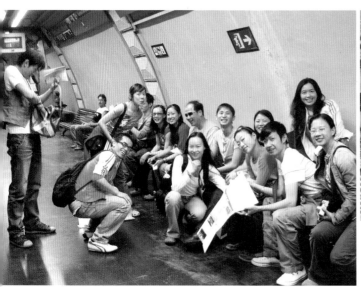

團員在路易士哈芬演出結束後聚餐。（黃珮華／攝影）

巴塞隆納的地鐵站候車。左起：建宏、佳良、家儂、心放、乃妤、宛均、桃叔、偉萍、志雄、惠玲、春美、銘元、羽菲、子宜。（黃珮華／攝影）

佳良、家儂趁假日去了一趟海德堡。
（黃珮華／攝影）

在辛特拉美術館前等巴士時，對著鏡頭作狀。順時鐘，由右下角起：佳良、珮華、乃妤、立翔、宛均、銘元、偉萍、怡彣、雅雯、心放、惠玲、志雄。
（黃珮華／攝影）

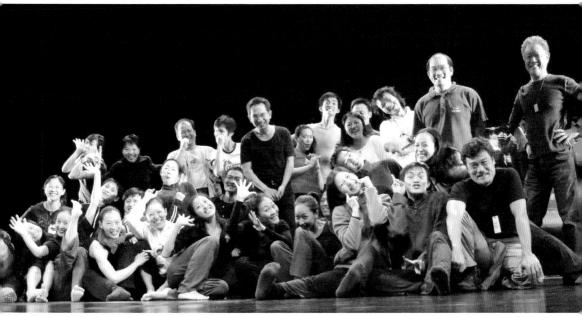

最後一場演出前，在西班牙巴塞隆納「水月」舞台上，開心合影。
前排左起：偉萍、璟靜、子宜、依屏、志雄、乃妤、銘元、雅雯、惠玲、宛均、家駒、靜君、怡彣、章佞、佳良、心放、珮華、遠仙。後排左起：家儂、儀君、桃叔、立翔、我、羽菲、建宏、超群、春美、李查、韡茗，還有前來探班的蔣動。
（黃珮華／攝影）

脫下僧袍，榮裕戴上太陽眼鏡，以黑狗兄的架式
出現在莫斯科咖啡座。（蘇依屏／攝影）

乃妤、依屏在路易士哈芬喝下午茶。（蘇依屏／攝影）

莫斯科彩排後，靜君和佳良接受電視台訪問。（張贊桃／攝影）

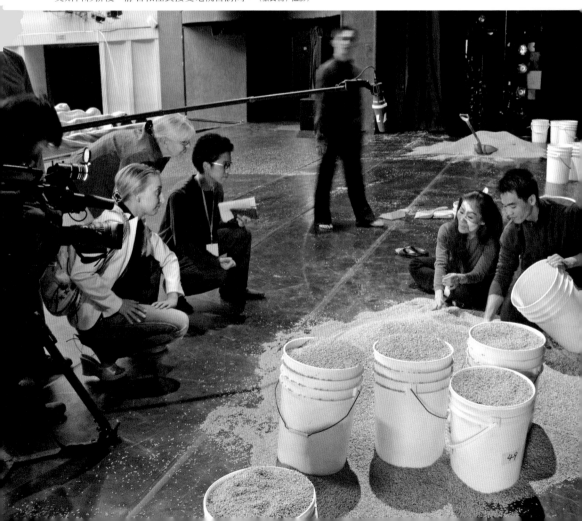

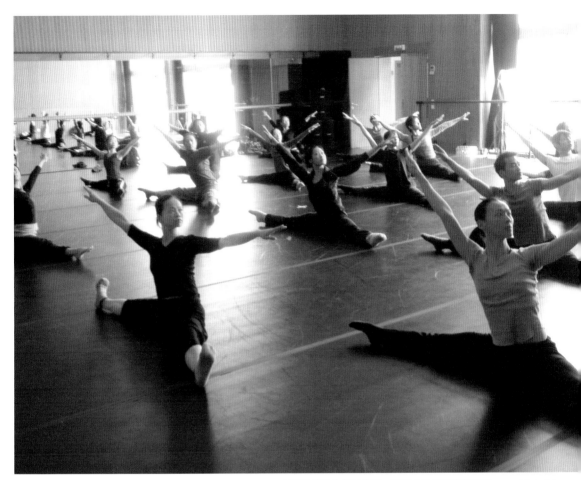

上課是每天的例行功課；這天上的是葛蘭姆技巧。 （王淑貞／攝影）

按摩也是每天必做的功課。立翔服務周到，惠玲哇哇尖叫。
（王淑貞／攝影）

靜君在巴塞隆納為年輕舞者上大師班。 （王淑貞／攝影）

2007 年雲門春季國際巡演名單

創辦人／藝術總監 林懷民
助理藝術總監 李靜君
音樂顧問 梁春美
排練指導 周章佞
排練助理 楊儀君
駐團醫師 周清隆

團員

李靜君 周章佞 黃珮華 王榮裕 蔡銘元
周偉萍 林雅雯 溫璟靜 楊儀君
伍錦濤 汪志浩 宋超群
沈怡彣 柯宛均 劉惠玲 蘇依屏
王立翔 余建宏 林佳良 黃志雄
郭乃妤 林心放 吳佩珊

行政群
國際演出經理 王昭驊
國際演出組長 王淑貞
國際演出專員 周明佳

技術群
技術總監 張贊桃
製作經理 李永昌
舞台監督 郭遠仙
執行舞監 厲家儂
舞台技術指導 林家駒
舞台技術指導 洪韡茗
助理燈光技術指導 黃羽菲
服裝管理 許子宜

（右頁及最末頁照片為張贊桃攝影）

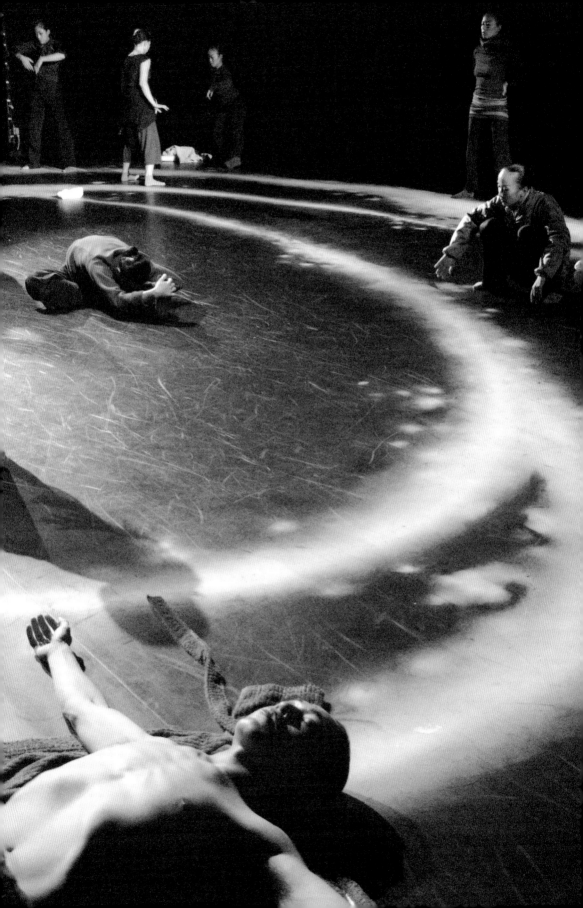

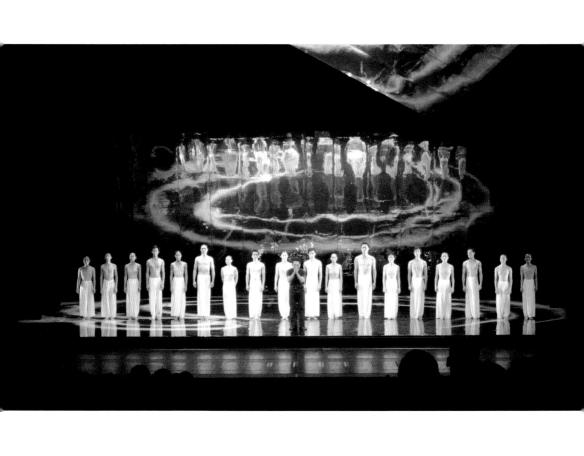

LOCUS

LOCUS

LOCUS

LOCUS